楷書千字文

六朝千字文

郁艸 金水蓮

(주)이화문화출판사

천자문을 발간하며

 오랜 옛날부터 천자문은 글을 배우는 첫걸음의 책이라고 합니다.

 서예를 익히는 사람들이 사랑하고 배우면 큰 도움이 될 것입니다.

 원래 천자문은 삼국시대 위나라의 종요가 처음으로 지었다고 하나 육조시대 중국 양나라 무제의 명령을 받아 주홍사가 차례·순서를 세워 완성하였다고 합니다.

 우리나라에서는 서예라고 하고, 중국에서는 서법이라고 하고, 일본에서는 서도라고 합니다. 초학자로부터 지금까지 천자문을 정통 서법으로 임서하여 후대들에게 이것을 전승시킴으로 문화예술이 빛날 것입니다.

 필자는 서예 공부를 하였다 하나 부족함이 많이 있음을 고백합니다.

 요즘 젊은 사람들은 컴퓨터나 핸드폰으로 가볍게 배우고 옛글, 고전 등을 멀리하는 것을 안타깝게 생각합니다. 그동안 제가 임서 해보았던 천자문을 정리해 보았습니다. 영어, 일본어로 번역해 준 가족분들께 감사함을 표합니다.

 독자분들이 바르게 성장되고 훌륭한 분들이 되길 바라는 마음과 함께, 서예를 배우려는 독자분들께 이 책이 도움이 되었으면 합니다.

<div align="right">

2022년 8월

郁艸 金 水 蓮

</div>

1. 한 일 자 (가로)

2. 한 일 자 (세로)

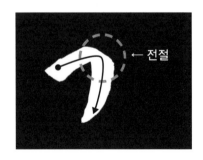

← 전절

3. 전절

처음 시작은 위의 "한 일 자(가로)"와 같다.
전절에 주의하며 깨끗하고 명확하게 그린다.

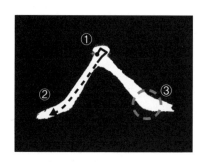

4. 사람 인(人)

① 힘을 주어 한 번 누르고,

② 천천히 붓을 그려 내려간다.

③ 붓을 한번 누르듯 하며, 붓을 들면서 마무리 한다.

5. 점

점의 모양도 선과 같은 요령으로 그린다.

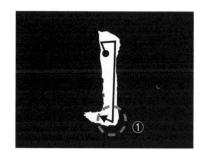

6. 삐침

①에서 한 번 누르고,

붓을 천천히 들어올린다.

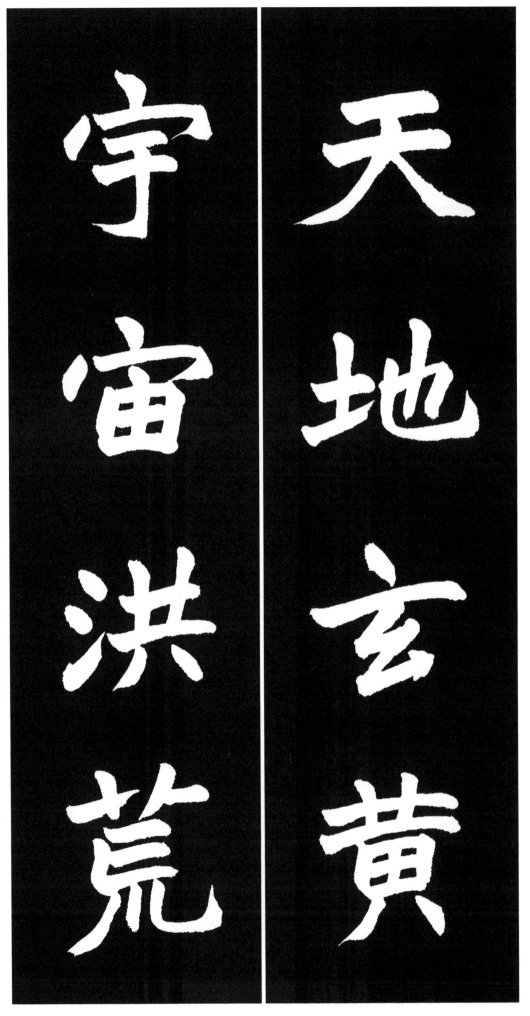

天地玄黃 宇宙洪荒 ㅣ 천지현황 우주홍황 ㅣ 하늘과 땅은 검고 누르며, 우주는 넓고 크다.

天 하늘 천、地 땅 지、玄 검을 현、黃 누를 황、宇 집 우、宙 집 주、洪 넓을 홍、荒 거칠 황

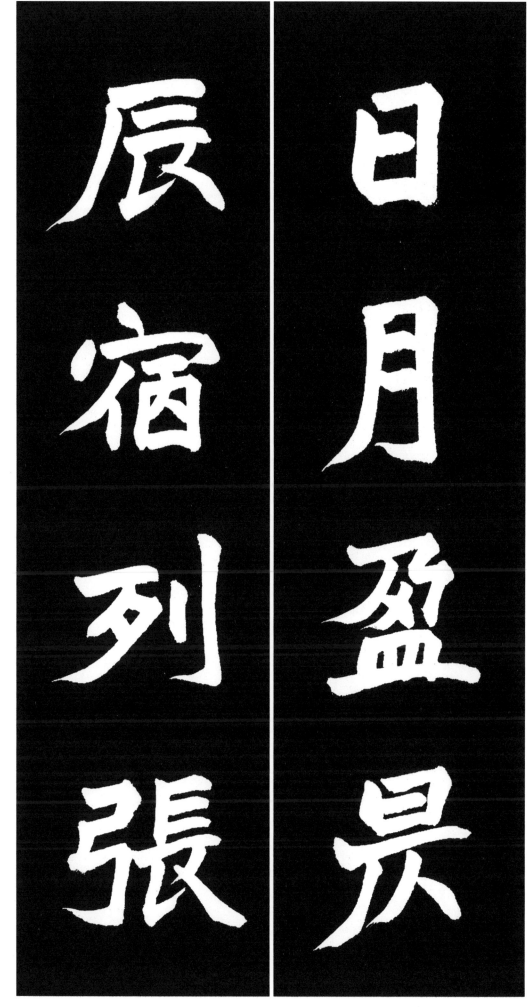

日月盈昃 辰宿列張 ｜ 일월영측 진수렬장 ｜ 해와 달은 차고 기울며、 별은 벌려 있다。

日 날 일、 月 달 월、 盈 찰 영、 昃 기울 측、 辰 별 진、 宿 별자리 수、 列 벌릴 렬、 張 베풀 장

일월영측 If the sun goes down, the moon is filled
太陽と月は満ちて傾く

진수렬장 Stars spread and expand
星は広がっている

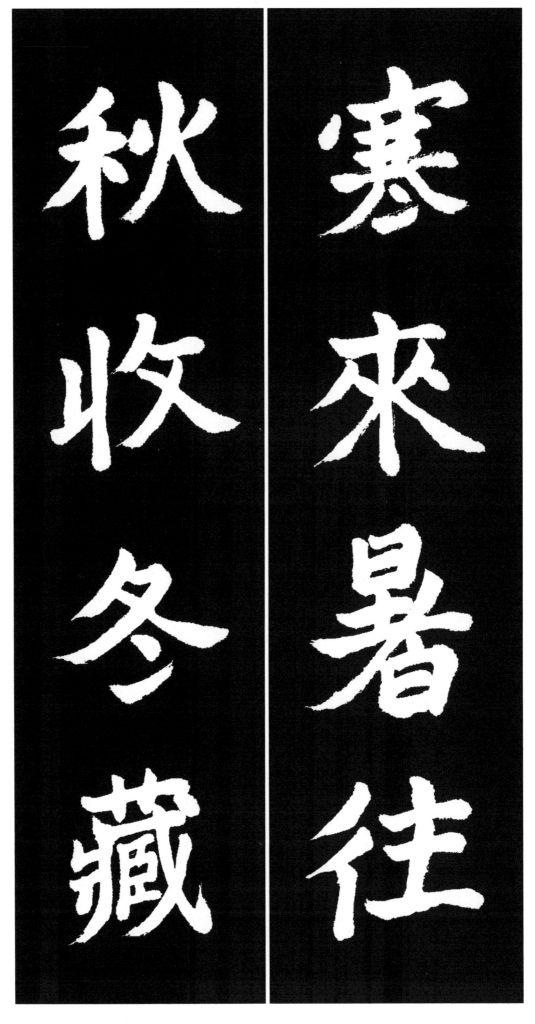

寒來暑往 在 秋收冬藏

한래서왕 If the cold comes, the heat goes
寒さが来ると暑さは去り

추수동장 in autumn, harvest (foods), in winter, keep
秋には取り入れ,冬には保管する

寒來暑往 秋收冬藏 ― 한래서왕 추수동장 ― 추위가 오면 더위는 가며、가을에는 거두어들이고 겨울에는 갈무리한다。

寒 찰 한、來 올 래、暑 더울 서、往 갈 왕、秋 가을 추、收 거둘 수、冬 겨울 동、藏 감출 장

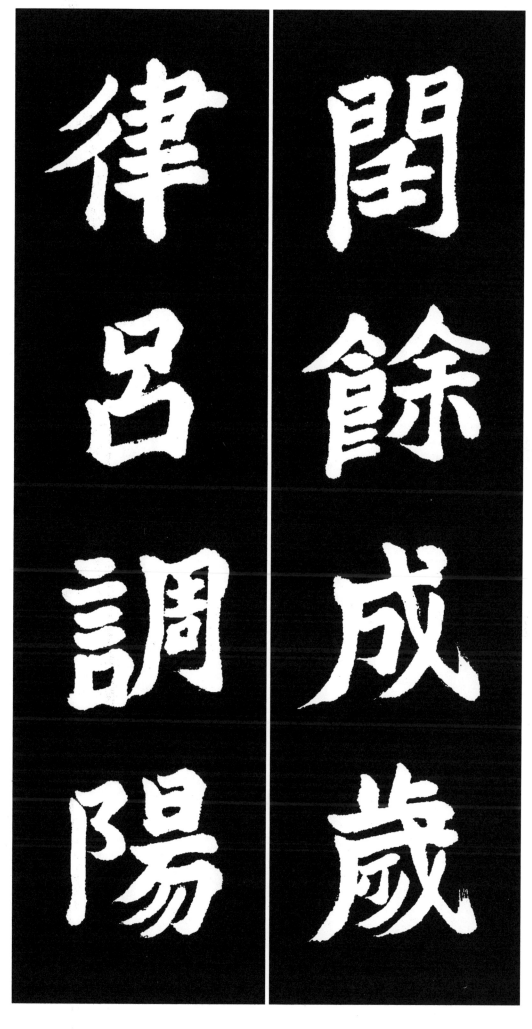

閏餘成歲 律呂調陽 ─ 윤여성세 율려조양 ─ 남는 윤달로 해를 완성하며, 음율로 음양을 조화시킨다.

閏 윤달 윤, 餘 남을 여, 成 이룰 성, 歲 해 세, 律 법 률, 呂 풍류 려, 調 고를 조, 陽 볕 양

윤여성세 A leap month is made with extra days of a year
殘る閏月で一年を完成させ

율려조양 Yin and Yang are balanced and harmonized
音律で陰陽を調和させる

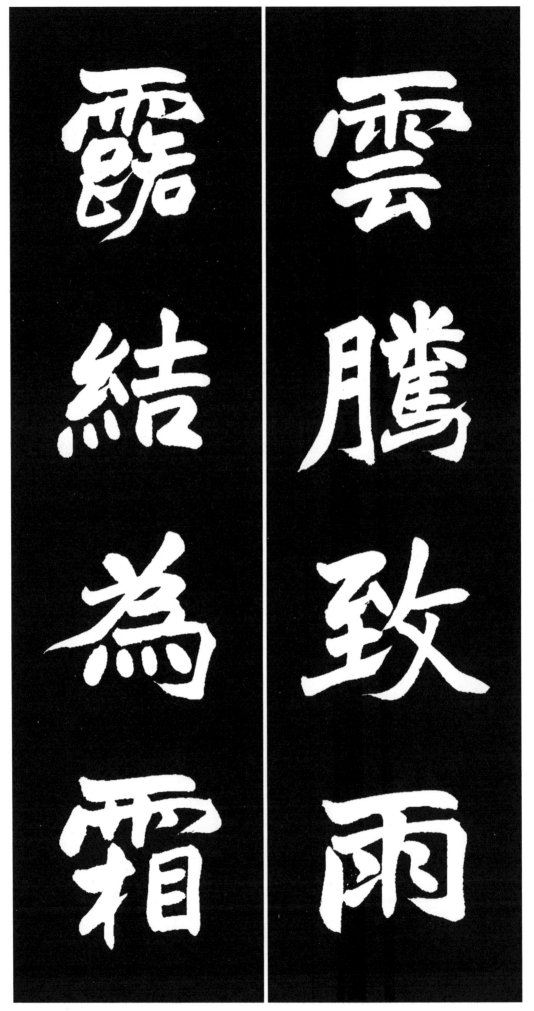

雲騰致雨

露結爲霜

雲騰致雨 露結爲霜 ─ 운등치우 노결위상 ─ 구름이 날아 비가 되고、 이슬이 맺혀 서리가 된다.

雲 구름 운、 騰 오를 등、 致 이를 치、 雨 비 우、 露 이슬 로、 結 맺을 결、 爲 할 위、 霜 서리 상

운등치우 If clouds go up, they become rains
雲が舞い上がって雨になって

노결위상 formed dew changes into frost
露が結ばれて霜になる

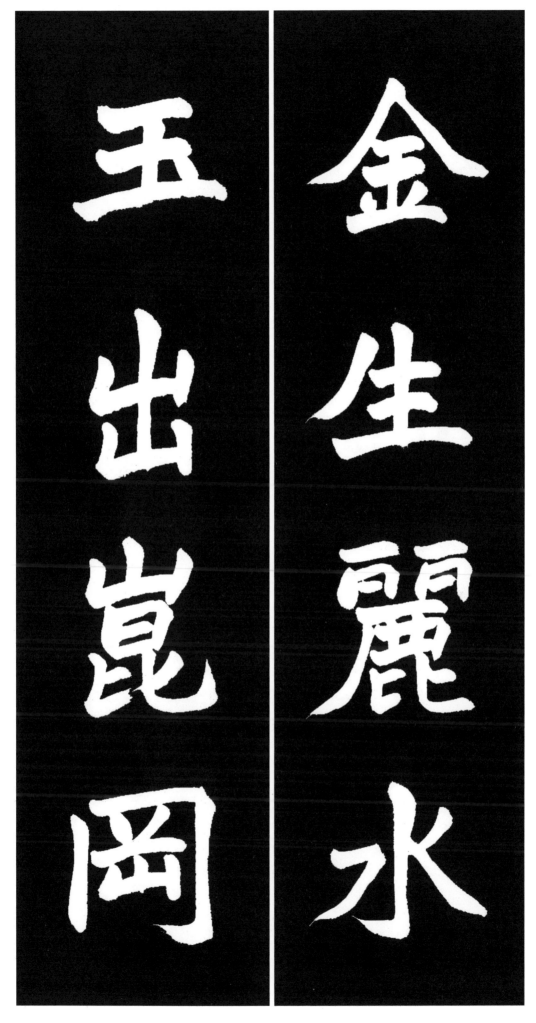

金生麗水 玉出崑岡 ㅡ 금생려수 옥출곤강 ㅡ 금(金)은 여수(麗水)에서 나고, 옥(玉)은 곤륜산(崑崙山)에서 난다.

금 쇠 금, 生 날 생, 麗 고울 려, 水 물 수, 玉 구슬 옥, 出 날 출, 崑 메 곤, 岡 메 강

금생려수 Yeo-Su produces gold
金は麗水から出てきて

옥출곤강 Gon-Gang produces jade.
玉は崑崙山から出る

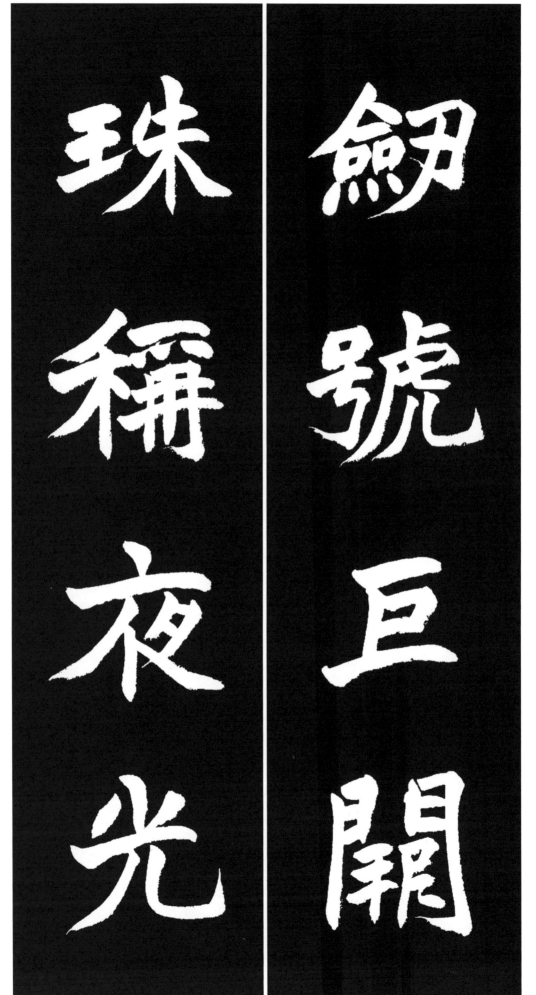

劍號巨闕 珠稱夜光

검호거궐 주칭야광 ― 검에는 거궐(巨闕)이 있고、구슬에는 야광주(夜光珠)가 있다.

劍 칼 검、號 이름 호、巨 클 거、闕 대궐 궐、珠 구슬 주、稱 일컬을 칭、夜 밤 야、光 빛 광

검호거궐 Geo-gwol is the name of sword,
劍には巨闕があり

주칭야광 a bead is called to glow-in-the-dark
玉には夜光珠がある

郁艸 金水蓮　14

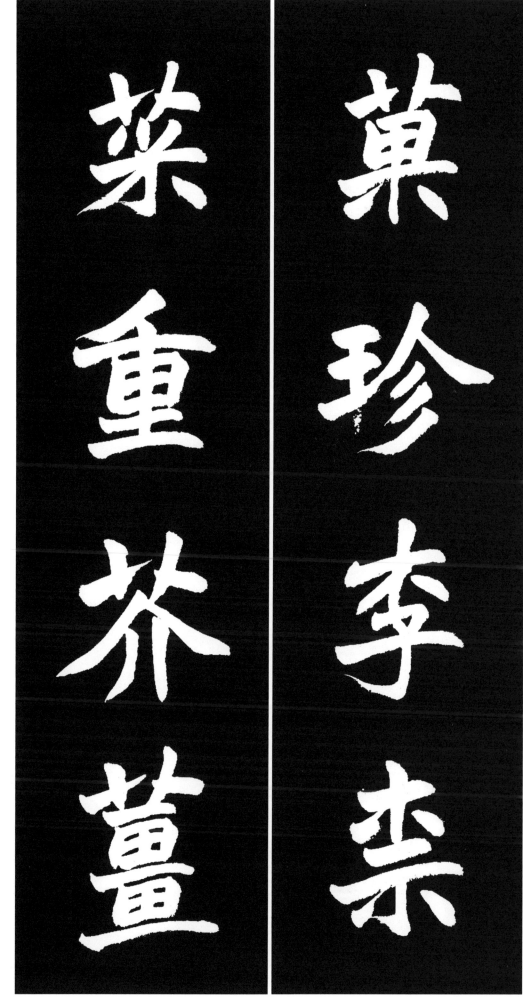

果珍李柰 菜重芥薑 ― 과진리내 채중개강 ― 과일 중에서는 오얏과 벗이 보배스럽고, 채소 중에서는 겨자와 생강을 소중히 여긴다.

果 열매 과、珍 보배 진、李 오얏 리、柰 벗 내、菜 나물 채、重 무거울 중、芥 겨자 개、薑 생강 강

괴진리내 A plum and an apple are the best among fruits,
果物の中では李と柰が珍しくて

채중개강 a mustard and a ginger are important herbs.
野菜の中では芥生姜を大切にする

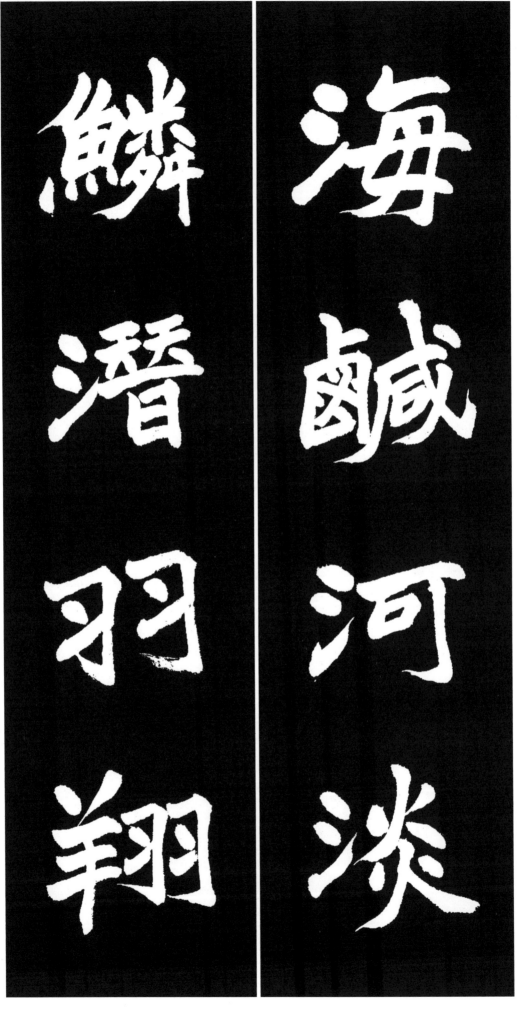

海鹹河淡 鱗潛羽翔 一 해함하담 인잠우상 一 바닷물은 짜고 민물은 싱거우며, 비늘 있는 고기는 물에 잠기고 날개 있는 새는 날아다닌다.

海 바다 해, 鹹 짤 함, 河 물 하, 淡 맑을 담, 鱗 비늘 린, 潛 잠길 잠, 羽 깃 우, 翔 날 상

해함하담 Sea water is salty and river is fresh
海の水はしょっぱくて河川の水は薄くて

인잠우상 fish's scales are under water, birds' wings fly
鱗のある魚は水に浸かり、羽がある鳥は飛び回る

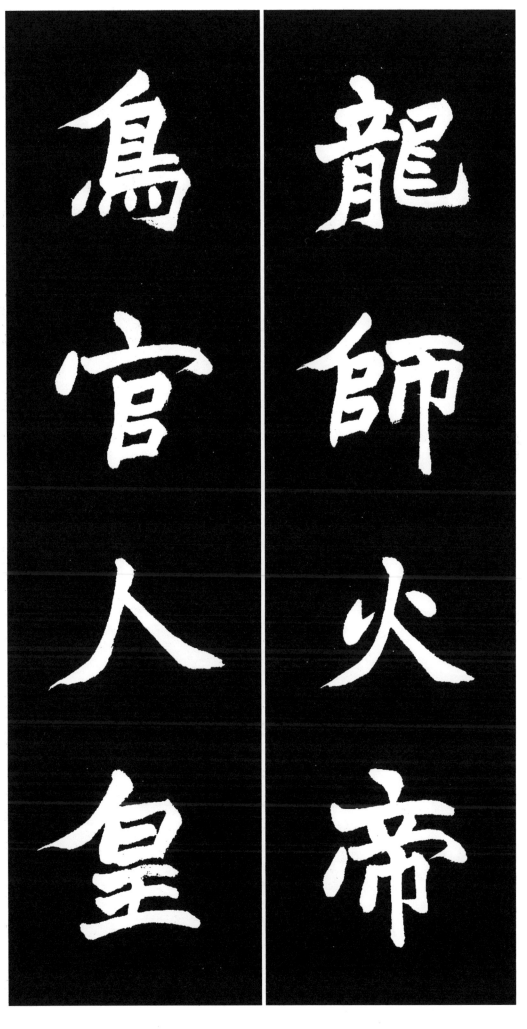

龍師火帝 鳥官人皇 ㅣ용사화제 조관인황 ㅣ관직을 용으로 나타낸 복희씨(伏羲氏)와 불을 숭상한 신농씨(神農氏)가 있고, 관직을 새로 기록한

소호씨(少昊氏)와 인문(人文)을 개명한 인황씨(人皇氏)가 있다.

龍 용 룡、師 스승 사、火 불 화、帝 임금 제、鳥 새 조、官 벼슬 관、人 사람 인、皇 임금 황

용사화제 A office with a dragon and fire
官職を龍で表した福熙氏と仏を崇めた信濃氏がいて、

조관인황 an office with a bird and emperor is humanity
官職を鳥で記録した小昊氏と人文を改名した人皇氏がいる

17　六朝千字文

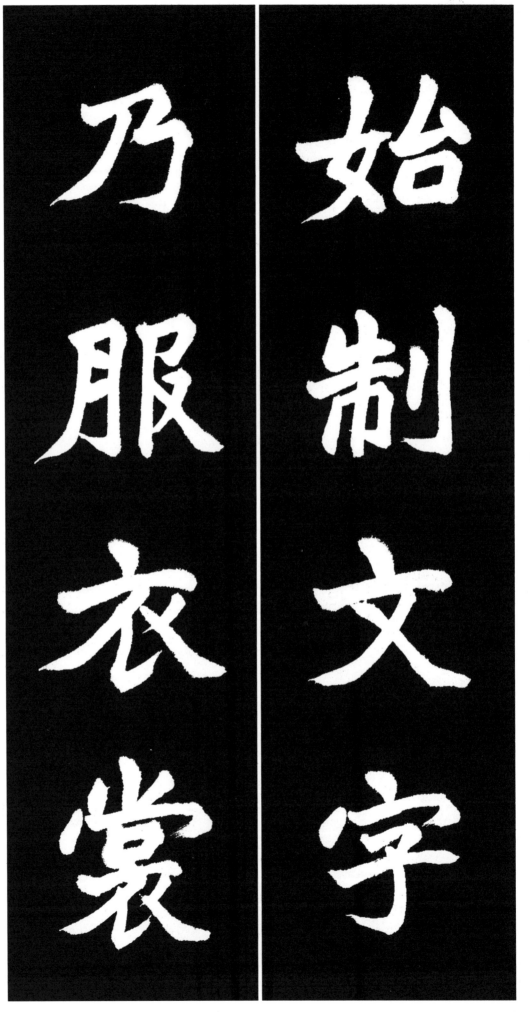

始制文字 乃服衣裳 ― 시제문자 내복의상 ― 비로소 문자를 만들고, 옷을 만들어 입게 했다.

始制文字 乃服衣裳 ― 시제문자 내복의상 ― 비로소 문자를 만들고, 옷을 만들어 입게 했다.

始 비로소 시, 制 지을 제, 文 글월 문, 字 글자 자, 乃 이에 내, 服 입을 복, 衣 옷 의, 裳 치마 상

시제문자 First, Chang-hil made a letter,
初めて文字を作って

내복의상 people wore clothes to know their position
衣服を作って着させた

郇艸 金水蓮　18

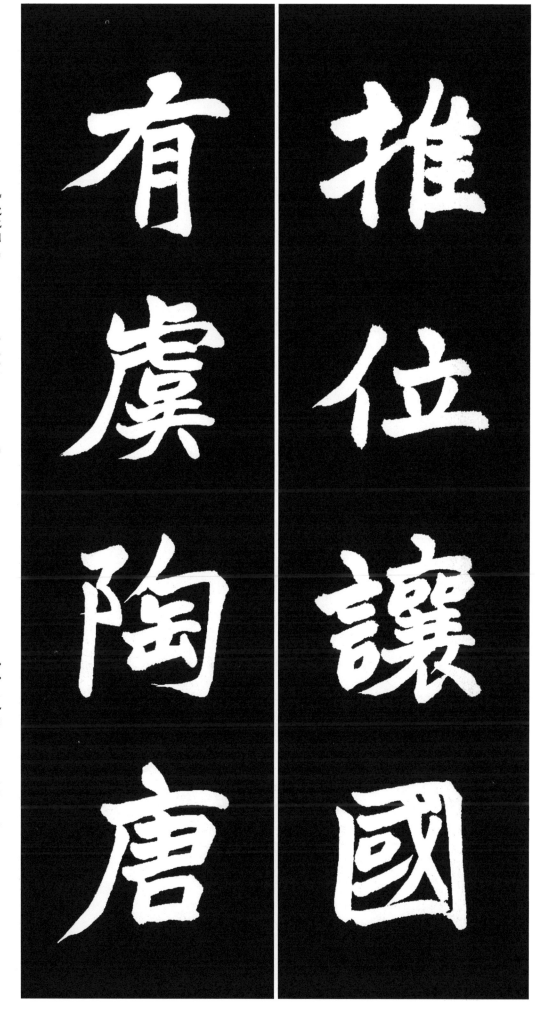

推位讓國 有虞陶唐 ─ 추위양국 유우도당 ─ 자리를 물려주어 나라를 양보한 것은, 도당 요(堯)임금과 유우 순(舜)임금이다.

推 밀 추、位 벼슬 위、讓 사양 양、國 나라 국、有 있을 유、虞 나라 우、陶 질그릇 도、唐 나라 당

제의양국 Je-yo conceded his state to Je-sun
席을 讓って国を讓ったのは

유우도당 Yu-u and Do-dang were emperors.
陶唐堯王様と有虞舜王様だ

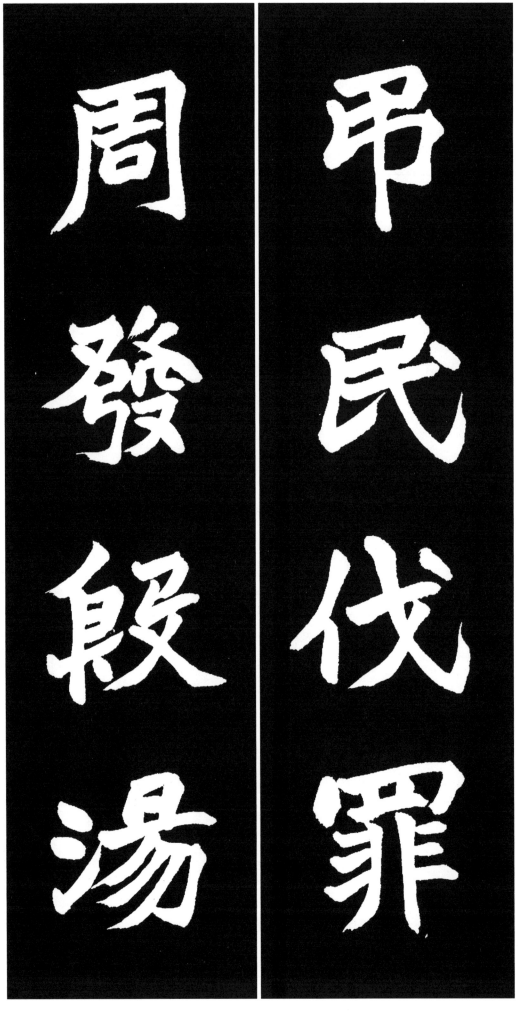

弔民伐罪 周發殷湯

조민벌죄 Help the poor, punish the bad
民を愍め罪を犯した人を罰する人は

주발은탕 Ju-bal, Eun-tang are names of Ju and Tang King
周の武王の發と殷の湯王である

弔民伐罪 周發殷湯 ― 조민벌죄 주발은탕 ― 백성들을 위로하고 죄지은 이를 친 사람은, 주나라 무왕(武王) 발(發)과 은나라 탕왕(湯王)이다.

弔 조문할 조、民 백성 민、伐 칠 벌、罪 허물 죄、周 두루 주、發 필 발、殷 나라 은、湯 끓을 탕

坐 앉을 좌, 朝 아침 조, 問 물을 문, 道 길 도, 垂 드리울 수, 拱 꽂을 공, 平 평평할 평, 章 글월 장

坐朝問道

좌조문도 Sitting in the Royal Palace and ask the way
朝廷に座って治める道理を聞くと

垂拱平章

수공평장 dropping and folding arms in peaceful and bright
服を垂らして腕を組んでいるが公平で明るく治まる

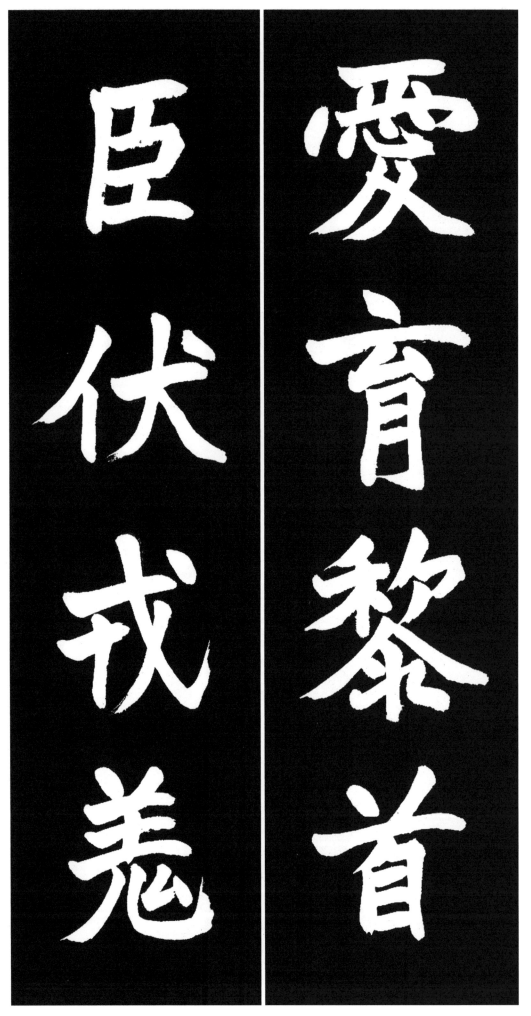



애욱여슈 If raising people having black hairs with love, 民を愛して育てるから

신부훙강 barbarians obey like servants 蠻族まで臣下として伏せて服從する



愛育黎首 臣伏戎羌

애육려수 신복융강 ― 백성을 사랑하고 기르니, 오랑캐들까지도 신하로서 복종한다.

愛 사랑 애、育 기를 육、黎 검을 려、首 머리 수、臣 신하 신、伏 엎드릴 복、戎 오랑캐 융、羌 오랑캐 강

郇艸 金水蓮 22










- 愛育黎首 臣伏戎羌
- 애육려수 신복융강 ― 백성을 사랑하고 기르니, 오랑캐들까지도 신하로서 복종한다.
- 愛 사랑 애、育 기를 육、黎 검을 려、首 머리 수、臣 신하 신、伏 엎드릴 복、戎 오랑캐 융、羌 오랑캐 강
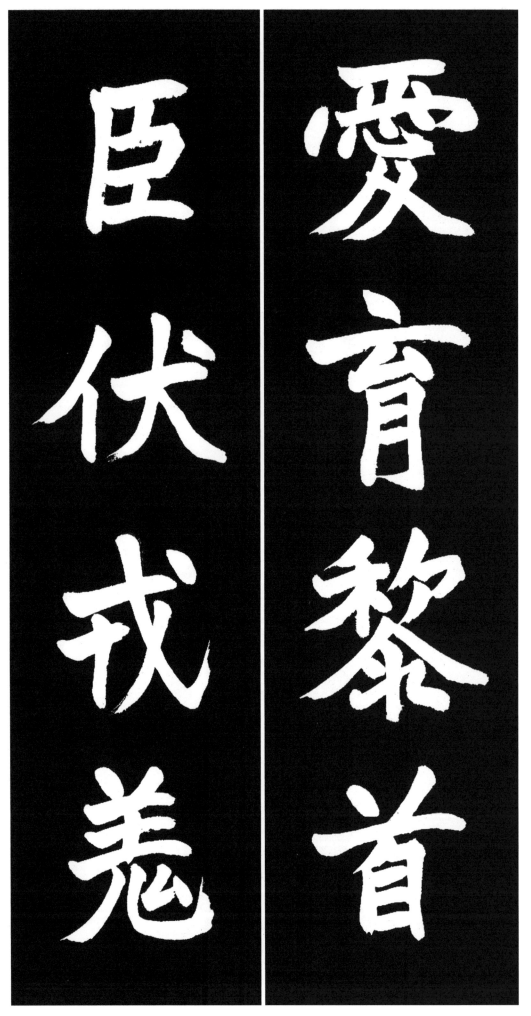


애욱여슈 If raising people having black hairs with love, 民を愛して育てるから
신부훙강 barbarians obey like servants 蠻族まで臣下として伏せて服從する


愛育黎首 臣伏戎羌
애육려수 신복융강 ― 백성을 사랑하고 기르니, 오랑캐들까지도 신하로서 복종한다.
愛 사랑 애、育 기를 육、黎 검을 려、首 머리 수、臣 신하 신、伏 엎드릴 복、戎 오랑캐 융、羌 오랑캐 강

郇艸 金水蓮 22**愛育黎首 臣伏戎羌**

애육려수 신복융강 ― 백성을 사랑하고 기르니, 오랑캐들까지도 신하로서 복종한다.

愛 사랑 애、育 기를 육、黎 검을 려、首 머리 수、臣 신하 신、伏 엎드릴 복、戎 오랑캐 융、羌 오랑캐 강

애욱여슈 If raising people having black hairs with love,
民を愛して育てるから

신부훙강 barbarians obey like servants
蠻族まで臣下として伏せて服從する

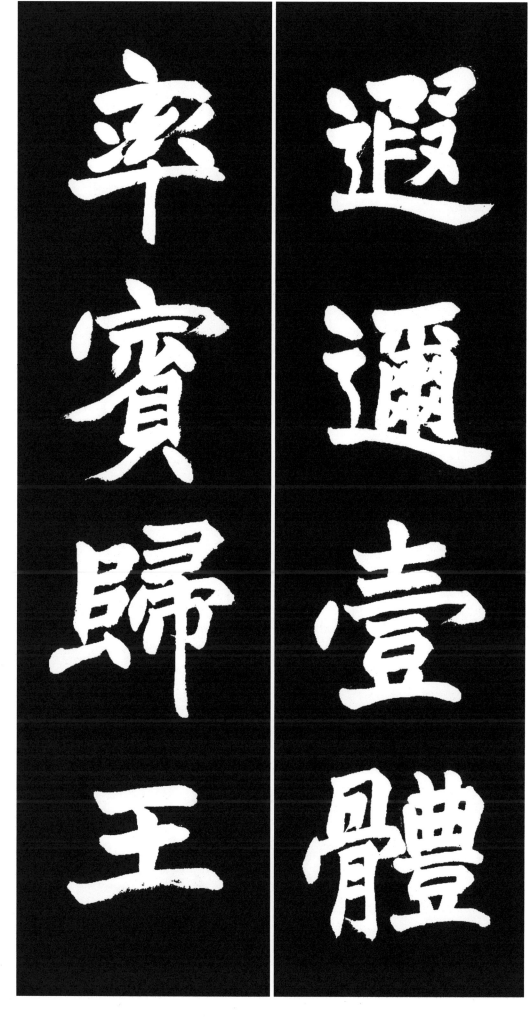

遐邇壹體 率賓歸王 ― 하이일체 솔빈귀왕 ― 먼 곳과 가까운 곳이 똑같이 한 몸이 되어, 서로 이끌고 복종하여 임금에게로 돌아온다.

遐 멀 하、邇 가까울 이、壹 한 일、體 몸 체、率 거느릴 솔、賓 손 빈、歸 돌아갈 귀、王 임금 왕

하이일제 Countries far and near will be one body
遠い所と近い所が同じように一体になって

솔빈귀왕 lead guests and come back to the king.
互いに率いて服従して王のもとに戻る

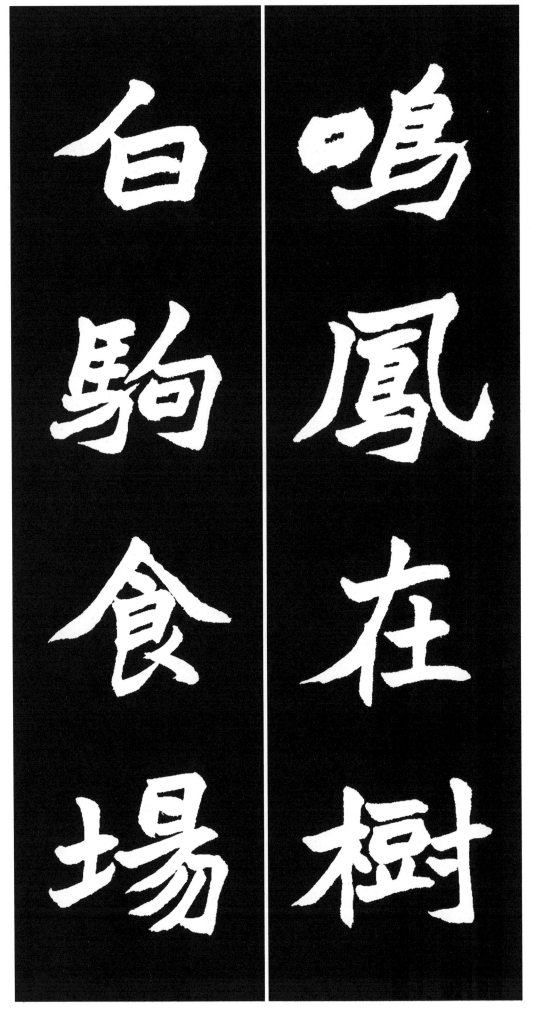

명봉재슈 A phoenix is crying on the tree
鳳凰は泣きながら樹木に宿っていて

백구식장 a white colt will eat meal on the ground
白い駒は庭で草を食べる

鳴鳳在樹　白駒食場　一　명봉재수 백구식장　一　봉황새는 울며 나무에 깃들어 있고、흰 망아지는 마당에서 풀을 뜯는다.

鳴 울 명、鳳 새 봉、在 있을 재、樹 나무 수、白 흰 백、駒 망아지 구、食 밥 식、場 마당 장

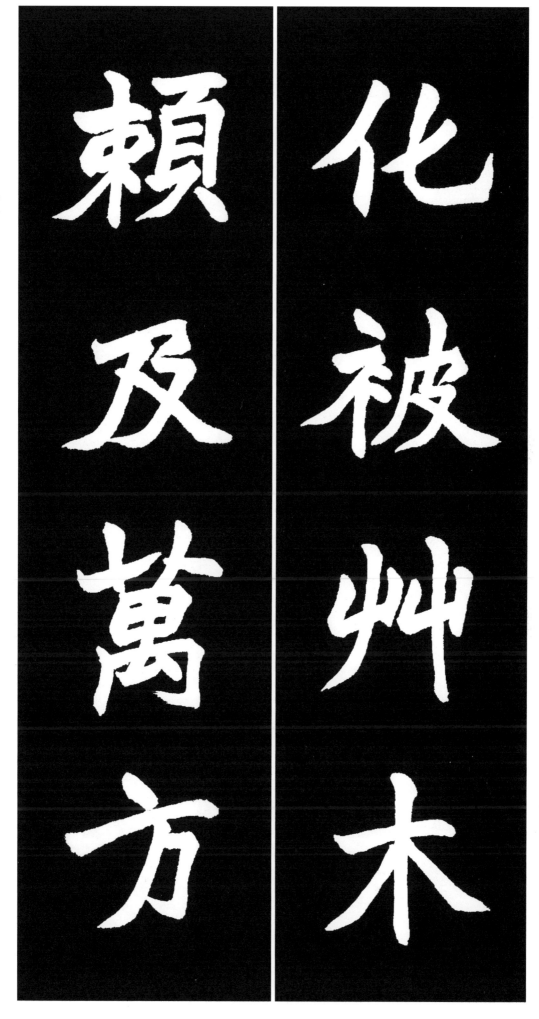

化被草木 賴及萬方 — 화피초목 뇌급만방 — 밝은 임금의 덕화가 풀이나 나무까지 미치고, 그 힘입음이 온 누리에 미친다.

化 될 화、被 입을 피、草 풀 초、木 나무 목、賴 힘입을 뢰、及 미칠 급、萬 일만 만、方 모 방

화피초목 Harmony spread to grass and trees,
明るい王の徳化が草や木までであり

뇌급만방 trust will reach to all the place.
万方に善良な徳が均等に及ぶようになった

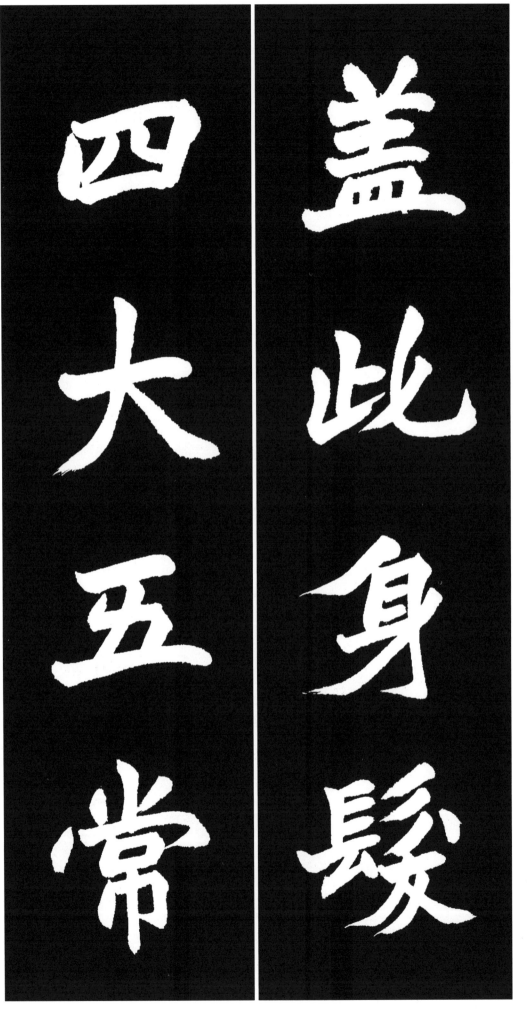

盖此身髮 四大五常 一 개차신발 사대오상 一 대개 사람의 몸과 터럭은 사대와 오상으로 이루어졌다.

盖 덮을 개, 此 이 차, 身 몸 신, 髮 터럭 발, 四 넉 사, 大 큰 대, 五 다섯 오, 常 떳떳할 상

개자신발 Hairs cover this body, 사대오상 there are four mighty things and five immortal goods

たいてい人の身体と髮は 四大(地水火風)と五常(仁義禮智信)で成り立つた

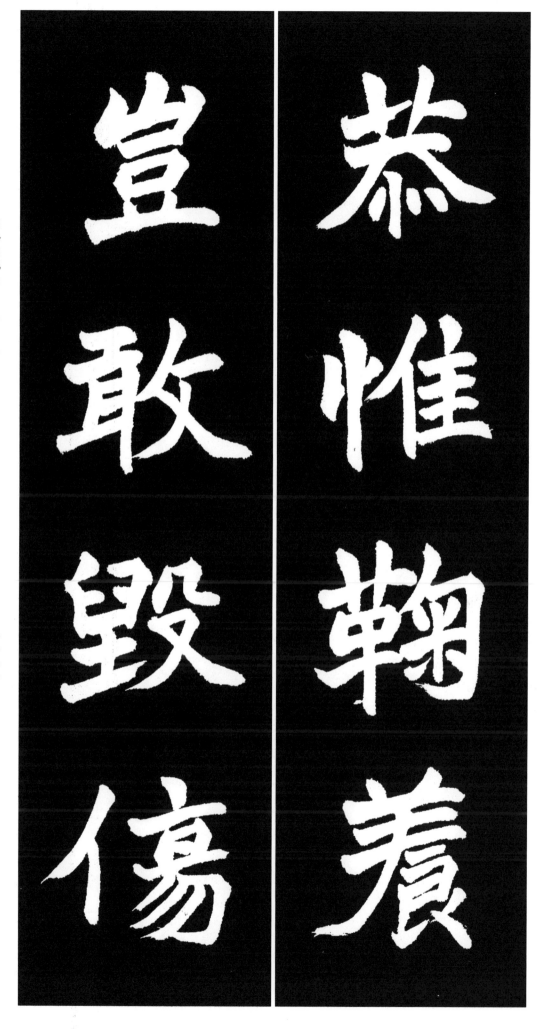

恭惟鞠養 豈敢毀傷 ─ 공유국양 기감훼상 ─ 부모가 길러주신 은혜를 공손히 생각한다면、어찌 함부로 이 몸을 더럽히거나 상하게 할까。

恭 공손 공、惟 오직 유、鞠 칠 국、養 기를 양、豈 어찌 기、敢 굳셀 감、毀 헐 훼、傷 상할 상

공유국양 Be only polite about raising you,
両親が育ててくれた恩を丁寧に思うなら

기감훼상 how dare you injury and hurt your body?
どうしてみだりにこの身を壊したり傷つけたりするのか

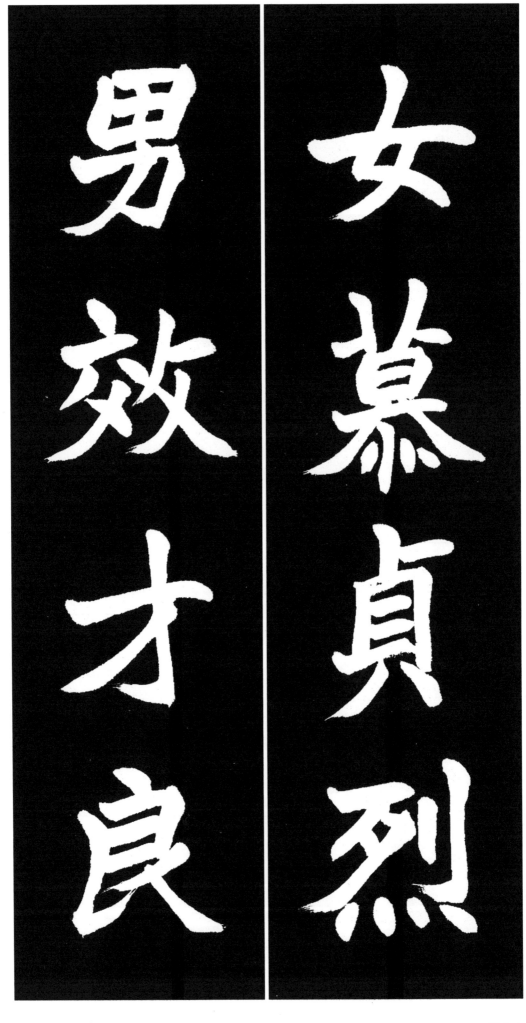

女慕貞潔烈

男效才良

여모정렬 Women yearn for courtesy firmly
女は貞操を守り, 行動を端正にしなければならず

남효재량 men follow skill and good.
男は才能を育て, 善良さを見習わなければならない

女慕貞潔(烈) 男效才良 ― 여모정결(렬) 남효재량 ― 여자는 정결(렬)(貞潔·烈)한 것을 사모하고、 남자는 재주 있고 어진 것을 본받아야 한다。

女 계집 녀、 慕 사모할 모、 貞 곧을 정、 潔(烈)깨끗한 결(매울 렬)、 男 사내 남、 效 본받을 효、 才 재주 재、 良 어질 량

郇艸 金水蓮　28

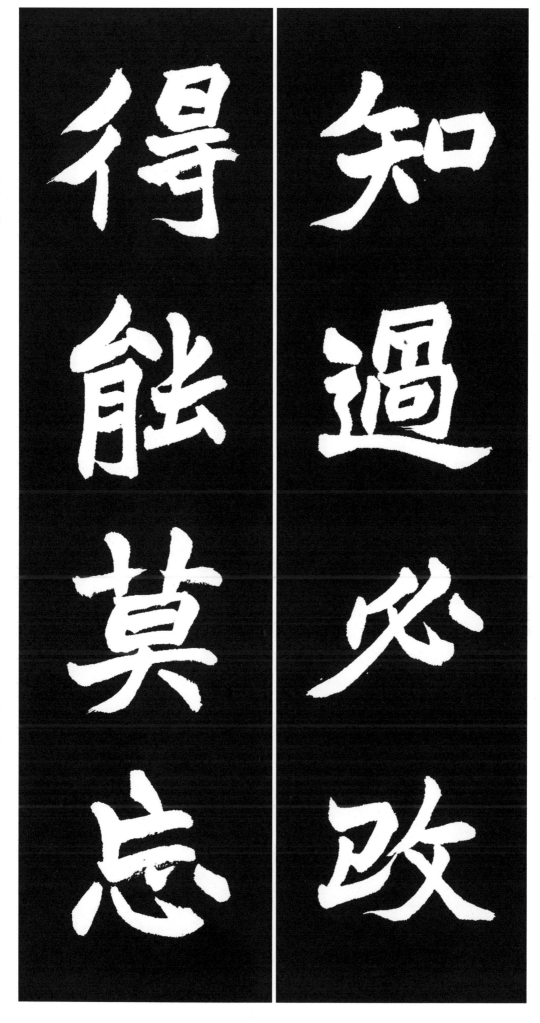

知過必改 得能莫忘 一 지과필개 득능막망 一 자기의 허물을 알면 반드시 고치고, 능히 실행할 것을 얻었거든 잊지 말아야 한다.

知 알 지、過 허물 과、必 반드시 필、改 고칠 개、得 얻을 득、能 능할 능、莫 말 막、忘 잊을 망

지과필개 If knowing a fault, correct necessarily,
自分の過ちを知ったら必ず直して

득능막망 if getting ability, dong't forget,
十分に實行することを得たのなら忘れてはならない

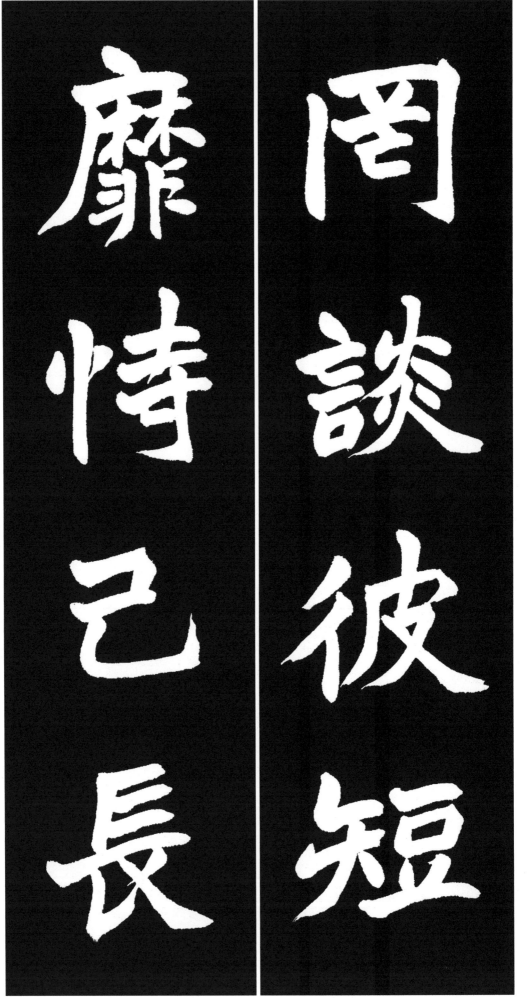

罔談彼短 靡恃己長 ― 망담피단 미시기장 ― 남의 단점을 말하지 말며, 나의 장점을 믿지 말라.

罔 말 망, 談 말씀 담, 彼 저 피, 短 짧을 단, 靡 아닐 미, 恃 믿을 시, 己 몸 기, 長 길 장

罔談彼短 靡恃己長

罔談彼短

망담피단 Don't say a defect of others, 他人の短所を言わずに

미시기장 don't rely on merit of yourself. 私の長所を信じるな

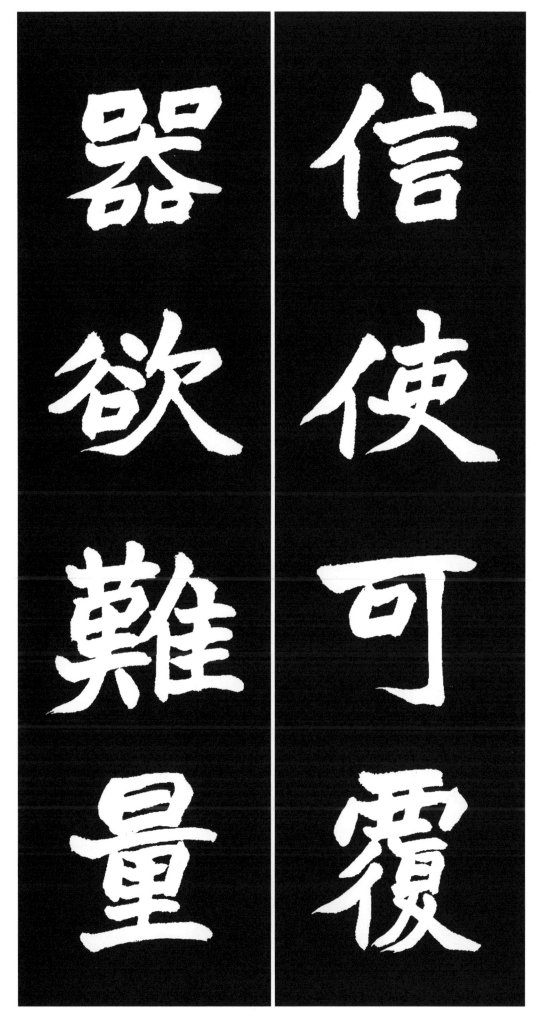

信使可覆 器欲難量 ― 신사가복 기욕난량 ― 믿음 가는 일은 거듭해야 하고, 그릇은 헤아리기 어렵도록 키워야 한다.

信 믿을 신、使 하여금 사、可 옳을 가、覆 덮을 복、器 그릇 기、欲 하고자할 욕、難 어지러울 난、量 헤아릴 량

신사가복 Don't make trust change well,
信じることは反覆してしなければならない

기욕난량 To know a depth of bowl is difficult
器械は計り知れないほどしなければならない

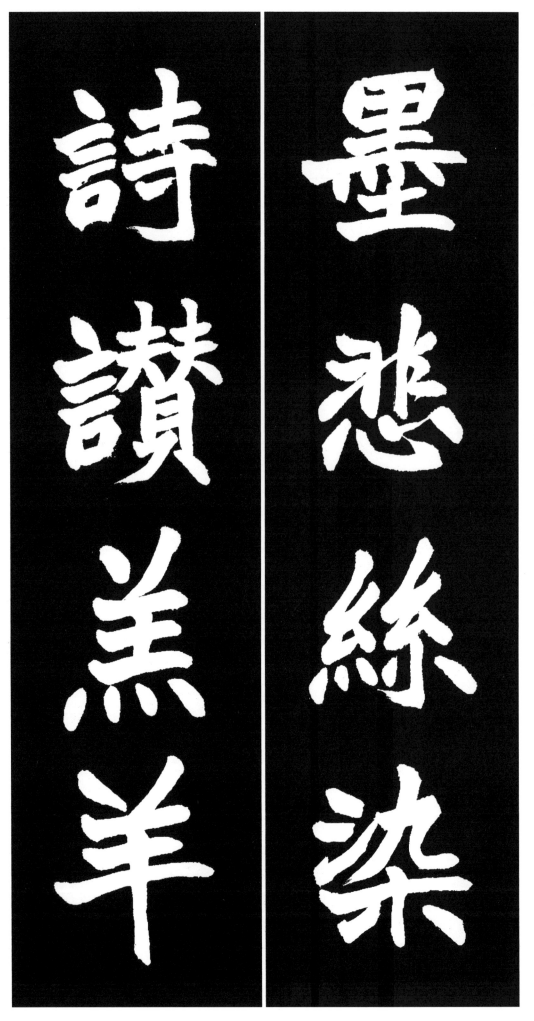

墨悲絲染 詩讚羔羊

묵비사염 Muk-ja was sad about thread being dyed,
墨子は糸が染まるのを悲しんだし

시찬고양 Poetry praised men wearing goat clothes.
詩經では羔羊編を賛美した

墨悲絲染 詩讚羔羊 ― 묵비사염 시찬고양 ― 묵자(墨子)는 실이 물들여지는 것을 슬퍼했고, 시경(詩經)에서는 고양편(羔羊編)을 찬미했다.

墨 먹 묵, 悲 슬플 비, 絲 실 사, 染 물들일 염, 詩 글 시, 讚 기릴 찬, 羔 염소 고, 羊 양 양

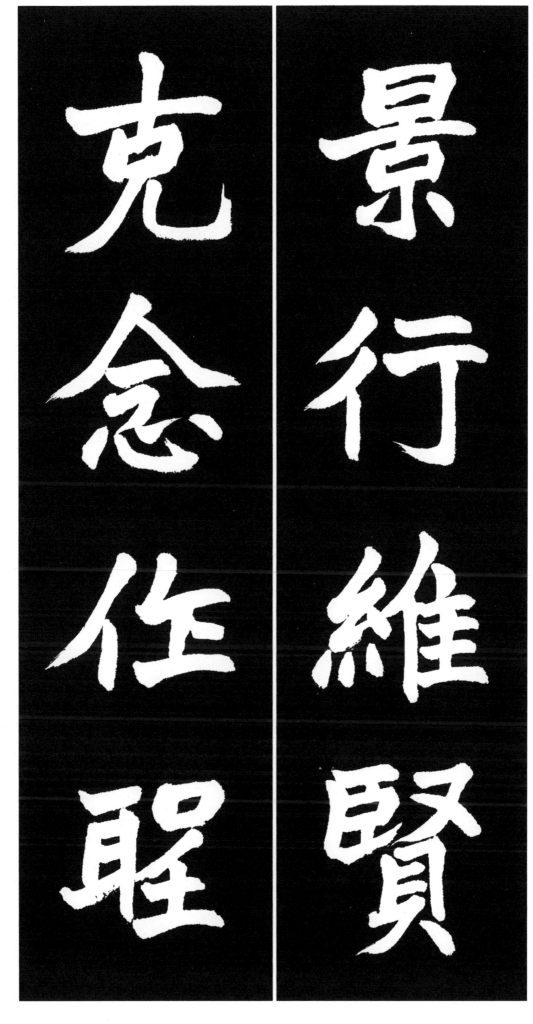

景行維賢 剋(克)念作聖 ― 경행유현 극념작성 ― 행동을 빛나게 하는 사람이 어진 사람이요、힘써 마음에 생각하면 성인이 된다。

景 볕 경、行 다닐 행、維 얽을 유、賢 어질 현、剋(克) 이길 극、念 생각할 념、作 지을 작、聖 성인 성

경행유현 If doing the great basis, you will be wise,
行動を輝かせる人が賢い人だし

극념작성 if overcoming thoughts, you will make a sage.
力を入れて考えると聖人になる

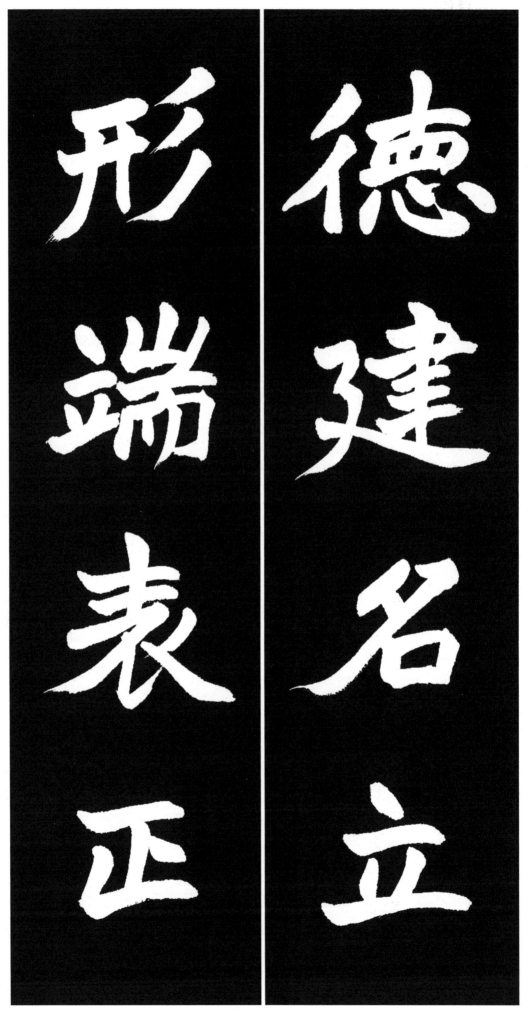

德建名立 形端表正

德 큰 덕, 建 세울 건, 名 이름 명, 立 설 립, 形 형상 형, 端 끝 단, 表 겉 표, 正 바를 정

덕건명립 형단표정 一 덕이 서면 명예가 서고, 형모(形貌)가 단정하면 의표(儀表)도 바르게 된다.

德 큰 덕, 建 세울 건, 名 이름 명, 立 설 립, 形 형상 형, 端 끝 단, 表 겉 표, 正 바를 정

덕건명립 형단표정 To build wirtue is to make your name,
德を建つと名誉が立ち

형단표정 if a face is right, appearance will be right,
形貌が端正であれば儀表も正しくなる

郇艸 金水蓮　34

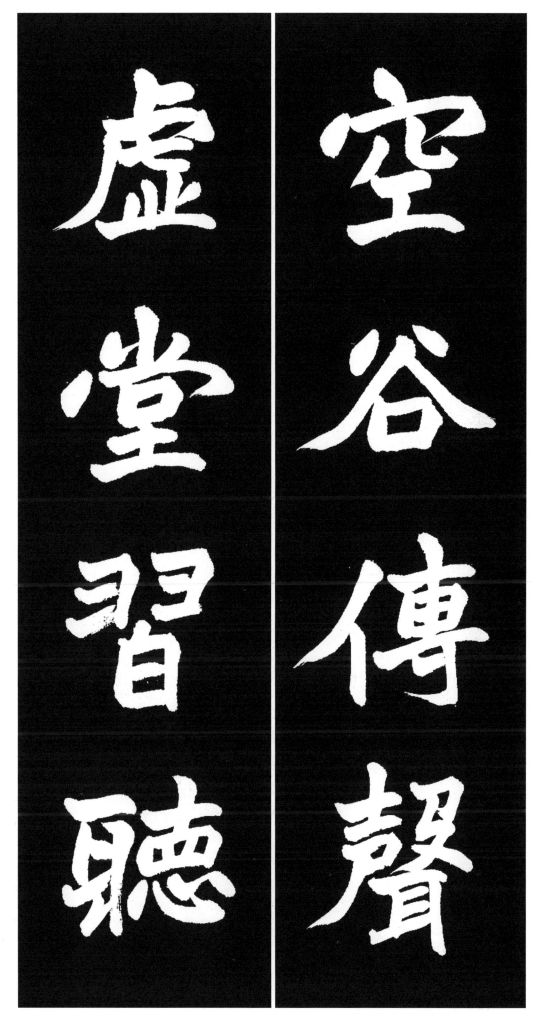

空谷傳聲 虛堂習聽 ─ 공곡전성 허당습청 ─ 성현의 말은 마치 빈 골짜기에 소리가 전해지듯이 멀리 퍼져 나가고、사람의 말은 아무리 빈집에서

라도 신(神)은 익히 들을 수가 있다。

空 빌 공、谷 골 곡、傳 전할 전、聲 소리 성、虛 빌 허、堂 집 당、習 익힐 습、聽 들을 청

공곡전성 An empty valley's sound spreads,
허당습청 an empty room's sound is heard and practiced.

聖賢の言葉はまるで空の谷間に声が伝わるように遠くへ広がり
人の言葉はいくら空き家でも神はよく聞く

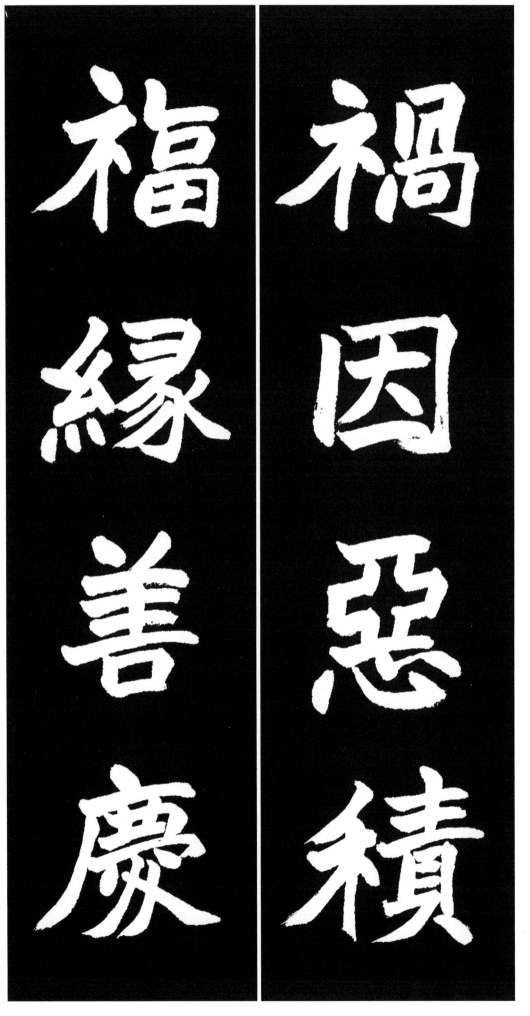

禍因惡積 福緣善慶

화인악적 To build badness causes misfortune,
悪いことに起因して災いは積もり

복록선경 goodness and happiness cause fortune,
善くめでたいことによって福は生ずる

禍因惡積 福緣善慶 一 화인악적 복연선경 一 악한 일을 하는 데서 재앙은 쌓이고, 착하고 경사스러운 일로 인해서 복은 생긴다.

禍 재앙 화, 因 인할 인, 惡 모질 악, 積 쌓을 적, 福 복 복, 緣 인연 연, 善 착할 선, 慶 경사 경

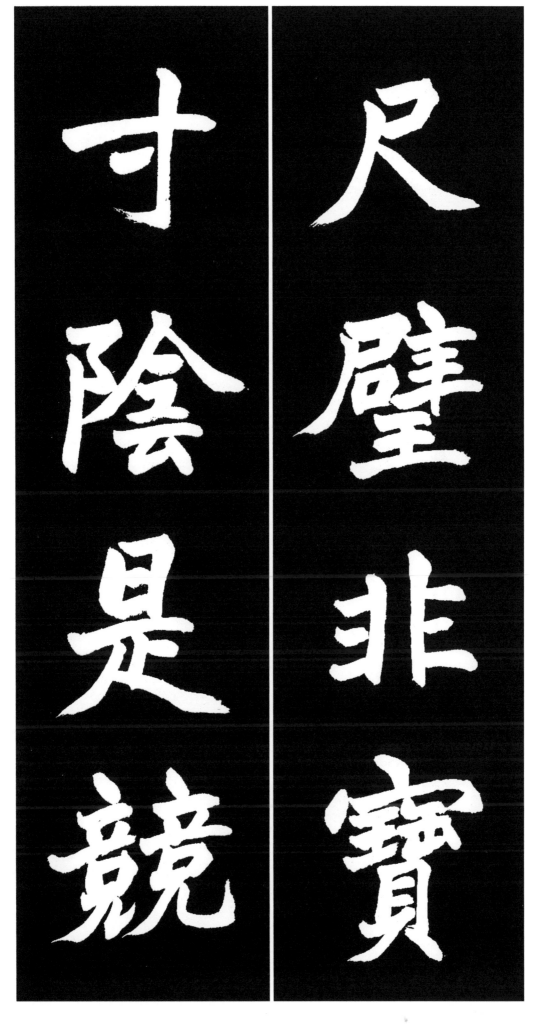

尺璧非寶 寸陰是競　一 척벽비보 촌음시경　一 한 자 되는 큰 구슬이 보배가 아니다. 한 치의 짧은 시간이라도 다투어야 한다.

尺 자 척、璧 구슬 벽、非 아닐 비、寶 보배 보、寸 마디 촌、陰 그늘 음、是 이 시、競 다툴 경

척벽비보 The length of a bead can't be a treasures,
—尺の大玉が宝ではない

촌음시경 a moment should be competed.
—寸の短い時間でも競って節約しなければならない

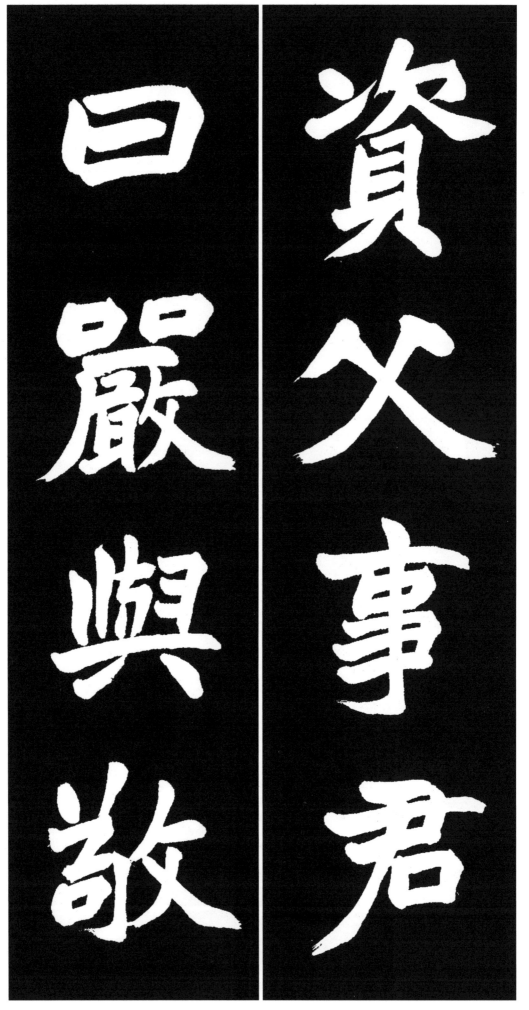

資父事君 曰嚴與敬

자부사군 Serve the king like respecting your father,
父に仕える心で君主に仕えなければならない

얄엄여경 say to them strictly and politely.
それは尊敬し丁寧にすることだけだ

資父事君 曰嚴與敬 一 자부사군 왈엄여경 一 아비 섬기는 마음으로 임금을 섬겨야 하니, 그것은 존경하고 공손히 하는 것뿐이다.

資 재물 자, 父 아비 부, 事 일 사, 君 임금 군, 曰 가로 왈, 嚴 엄할 엄, 與 더불 여, 敬 공경 경

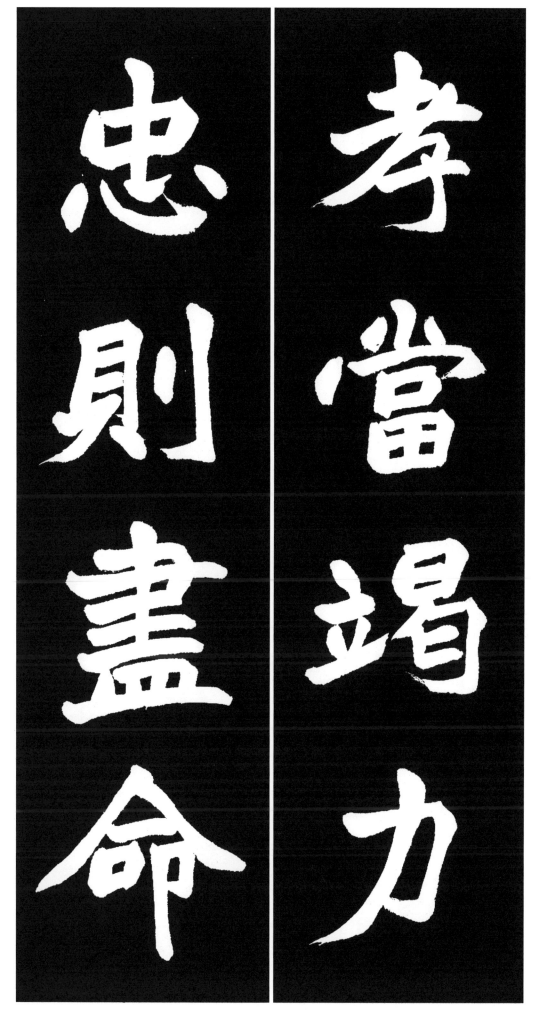

孝當竭力 忠則盡命 | 효당갈력 충즉진명 | 효도는 마땅히 있는 힘을 다해야 하고, 충성은 곧 목숨을 다해야 한다.

孝 효도 효、當 마땅 당、竭 다할 갈、力 힘 력、忠 충성 충、則 곧 즉(법 칙)、盡 다할 진、命 목숨 명

효당갈력 Do your best to try filial piety naturally,
孝行は当然に力を尽くして

충즉진명 when in loyaty, that is, devote your life,
忠誠はすべ命を尽すべきだ

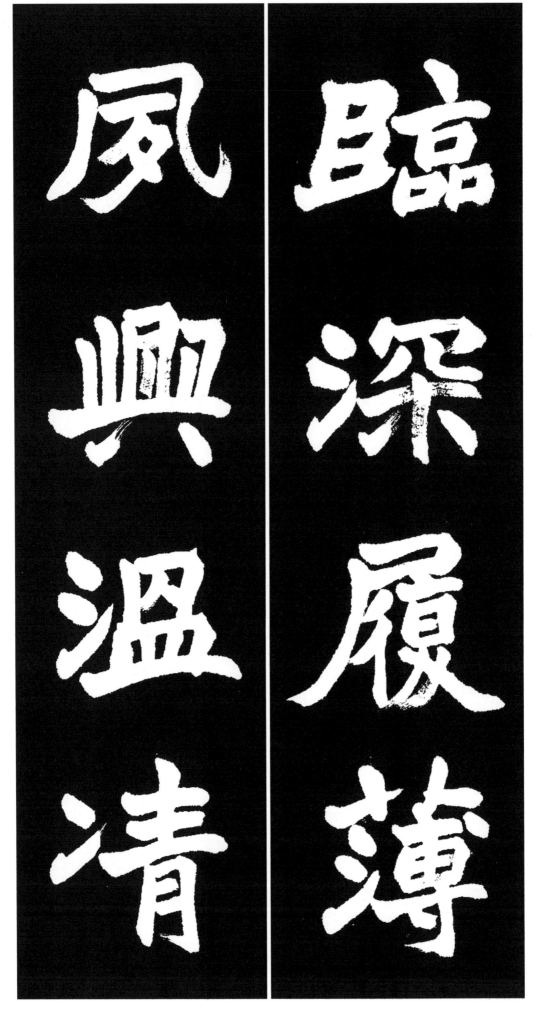

臨深履薄 夙興溫淸

임심리박 On shallow, walk like facing on deeps,
深い岸辺にたどり着いたように、薄氷の上を歩くようにして

숙흥은청 rise early, and keep parent warm and cool,
早起きして両親が温かいのか涼しいのを世話する

臨深履薄 夙興溫淸 — 임심리박 숙흥온정 — 깊은 물가에 다다른 듯 살얼음 위를 걷듯이 하고, 일찍 일어나 부모의 따뜻한가 서늘한가를 보살핀다.

臨 임할 림, 深 깊을 심, 履 밟을 리, 薄 엷을 박, 夙 이를 숙, 興 일어날 흥, 溫 더울 온, 淸 서늘할 정(청)

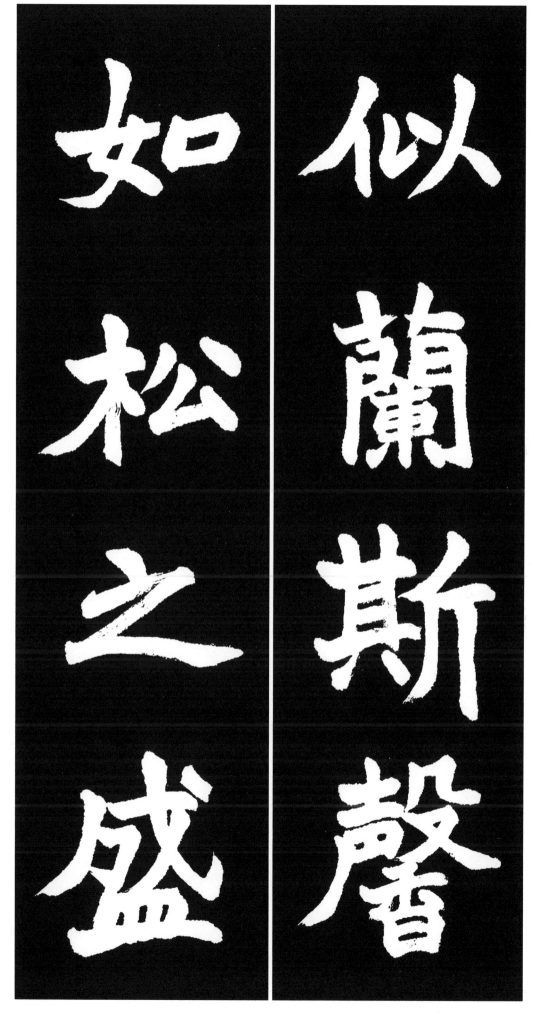

似蘭斯馨 如松之盛 ー 사란사형 여송지성 ー 난초같이 향기롭고, 소나무처럼 무성하다.

似 같을 사、蘭 난초 란、斯 이 사、馨 향기 형、如 같을 여、松 소나무 송、之 갈 지、盛 성할 성

사란사형 Like an orchid, keep that scent,
蘭のように香ばしくて

여송지성 like a pine, flourish.
松の木のように茂っている

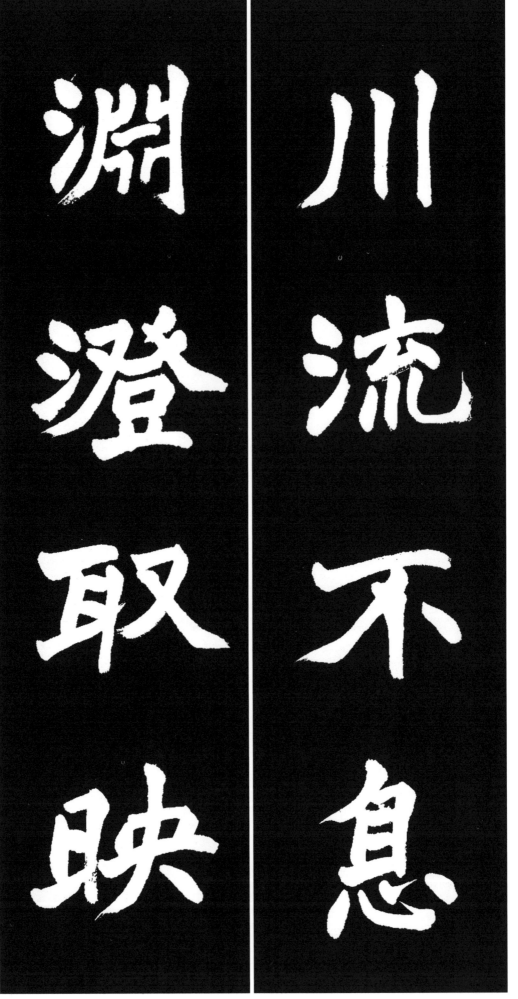

川流不息 淵澄取映

천류불식 A flowing stream doesn't stop,
川の水は流れて息わない

연징취영 a clean pond reflect the world.
池の水は澄んであらゆるものを映る

川流不息 淵澄取映 ─ 천류불식 연징취영 ─ 냇물은 흘러 쉬지 않고, 연못물은 맑아서 온갖 것을 비친다.

川 내 천, 流 흐를 류, 不 아닐 불, 息 쉴 식, 淵 못 연, 澄 맑을 징, 取 취할 취, 映 비칠 영

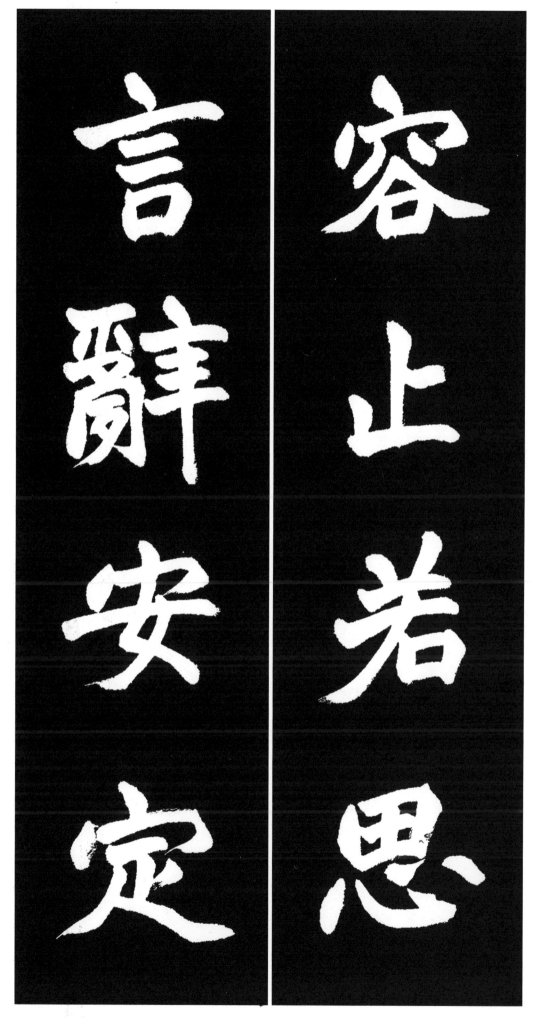

容止若思 言辭安定 一 용지약사 언사안정 一 얼굴과 거동은 생각하듯 하고, 말은 안정되게 해야 한다.

容 얼굴 용, 止 그칠 지, 若 같을 약, 思 생각 사, 言 말씀 언, 辭 말씀 사, 安 편안 안, 定 정할 정

용지약사 Show and behave like thinking,
顏と挙動は思うようにして

언사안정 say words comfortably and easily,
言葉は安定させるべきだ

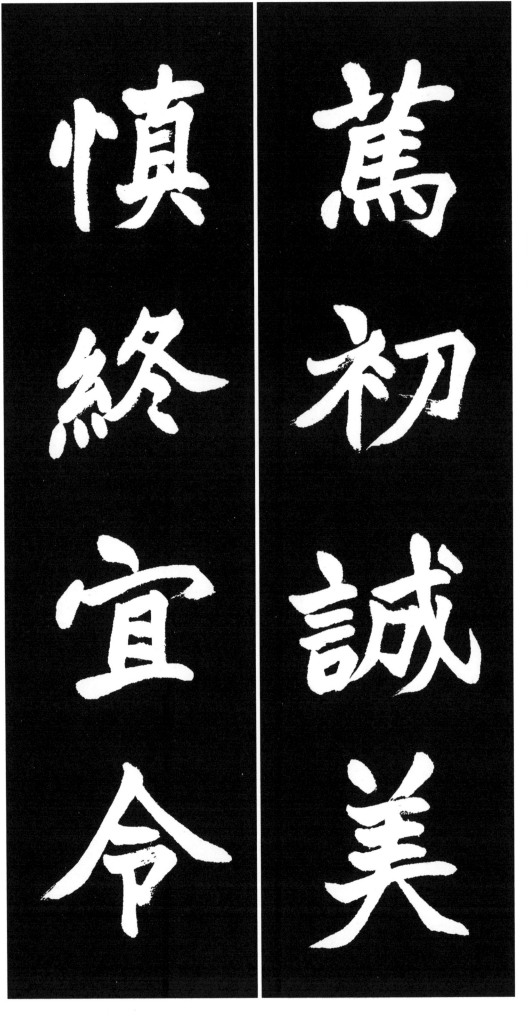

篤初誠美 慎終宜令

독초성미 First, do diligently, sincerely, and mannerly, 最初を篤実にすることが本当に美しくて

신종의령 make an end carefully and naturally, 終わりに気をつけるのが当然だ

篤初誠美 慎終宜令 ㅡ 독초성미 신종의령 ㅡ 처음을 독실하게 하는 것이 참으로 아름답고, 끝맺음을 조심하는 것이 마땅하다.

篤 도타울 독、初 처음 초、誠 정성 성、美 아름다울 미、慎 삼갈 신、終 마칠 종、宜 마땅 의、令 하여금 령

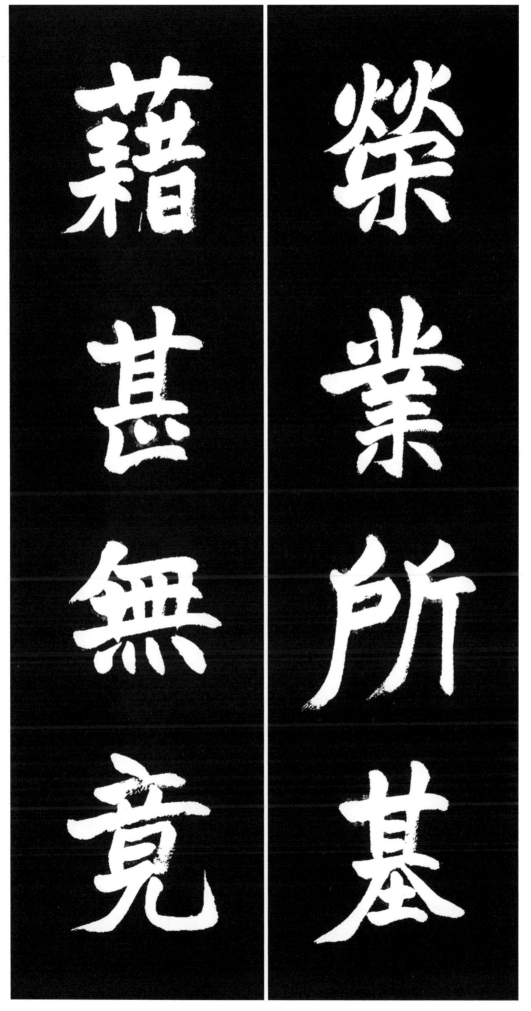

榮業所基 籍甚無竟 ― 영업소기 적심무경 ― 영달과 사업에는 반드시 기인하는 바가 있게 마련이며、그래야 명성이 끝이 없을 것이다。

榮 영화 영、業 업 업、所 바 소、基 터 기、籍 호적 적、甚 심할 심、無 없을 무、竟 마칠 경

영업소기 that is basic to develop work,
籍甚無竟 your name will be well-known all around the world.

栄達と事業には必ず起因することが基本であり
そうしてこそ名声は尽きないだろう

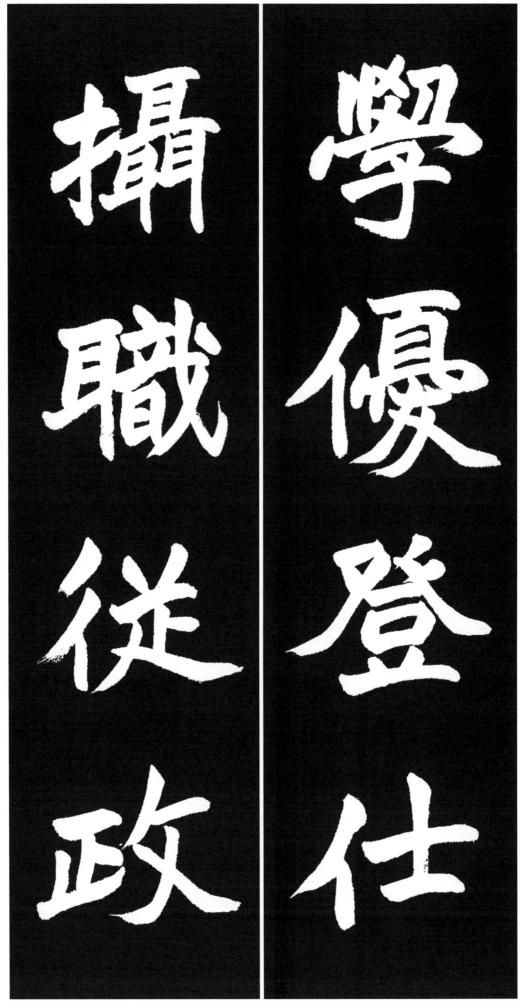

學優登仕 攝職從政

학우등사 If learning much, you can be hired from governemnt,
学びが豊かであれば官職に就き

攝職從政 be a public official and follow politics
職務に就いて政事に従事できる

學優登仕 攝職從政 ─ 학우등사 섭직종정 ─ 배움이 넉넉하면 벼슬에 오르고, 직무를 맡아 정치에 종사할 수 있다.

學 배울 학, 優 넉넉할 우, 登 오를 등, 仕 벼슬 사, 攝 잡을 섭, 職 벼슬 직, 從 좇을 종, 政 정사 정

郇艸 金水蓮　46

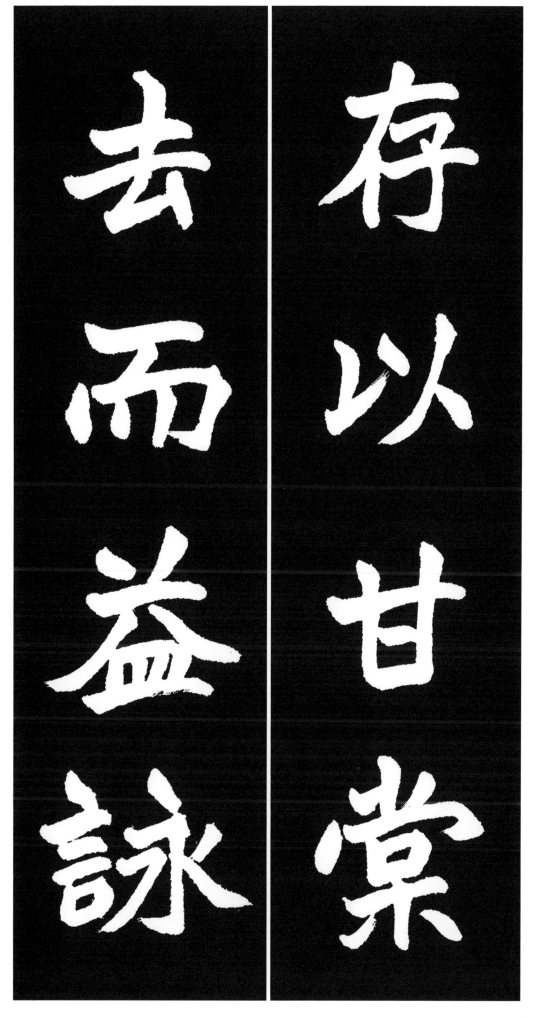

存以甘棠 去而益詠 ― 존이감당 거이익영 ― 소공(召公)이 감당나무 아래 머물고, 떠난 뒤엔 감당시로 더욱 칭송하여 읊는다.

存 있을 존, 以 써 이, 甘 달 감, 棠 아가위 당, 去 갈 거, 而 말이을 이, 益 더할 익, 詠 읊을 영

존이감당 So-gong was at a sweet hawthorn,
周의 召公이 甘棠の木の下で民を教化させ

거이익영 left, but the people recited a more poem for him.
召公が去った後、彼の德を詩にさらに追慕して詠んだ

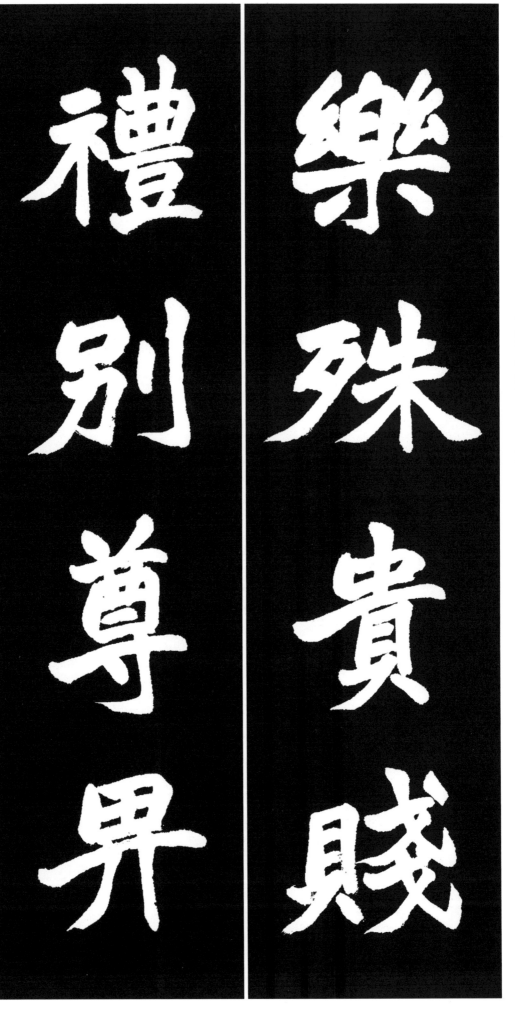

樂殊貴賤 禮別尊卑

악수귀천 The elegance has high and low differently,
風流は貴賤によって異なり

예별존비 manners distinguish the upper from lower.
礼儀も尊く卑賤によって別物だ

樂殊貴賤 禮別尊卑 一 악수귀천 예별존비 一 풍류는 귀천에 따라 다르고, 예의도 높낮음에 따라 다르다.

樂 풍류 악、殊 다를 수、貴 귀할 귀、賤 천할 천、禮 예도 례、別 다를 별、尊 높을 존、卑 낮을 비

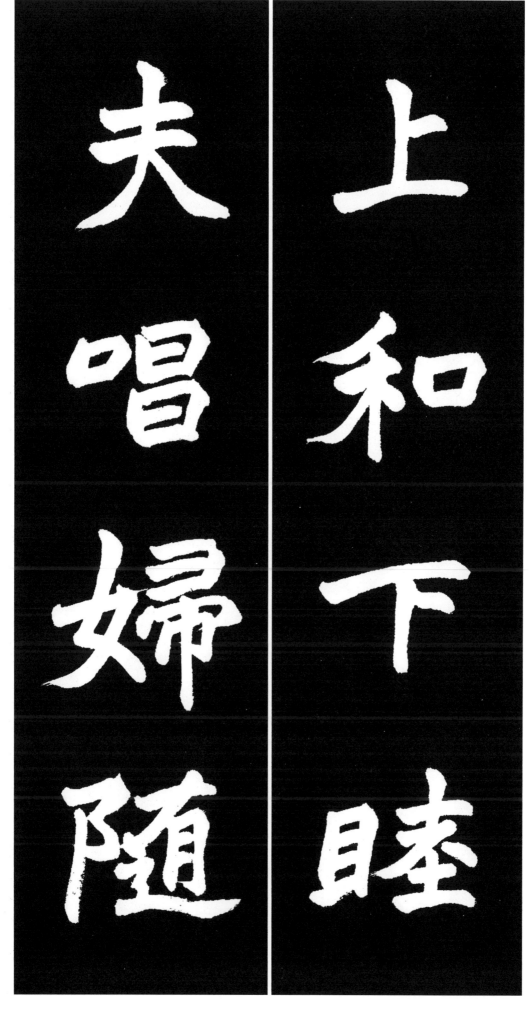

上和下睦 夫唱婦隨 ｜ 상화하목 부창부수 ｜ 윗사람이 온화하면 아랫사람도 화목하고、지아비는 이끌고 지어미는 따른다。

上 윗 상、和 화할 화、下 아래 하、睦 화목할 목、夫 지아비 부、唱 부를 창、婦 아내 부、隨 따를 수

상화하목 If a senior is peaceful, a junior is same,
目上の人が穏やかなら目下の人も和睦だし

부창부수 if a husband guides, a wife follows.
夫は引き連れて妻は従う

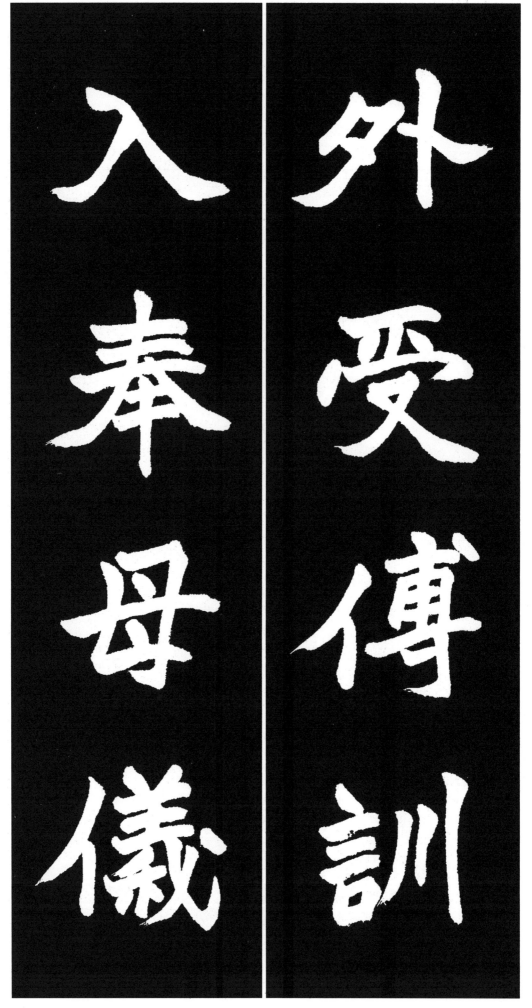

外受傅訓 入奉母儀

외수부훈 In outside, receive a lesson from a teacher,
外に出では先生の訓育を受けて

임봉모의 if coming home, follow a mother's behavior.
中に入つては母の挙動を奉ずる

外受傅訓 入奉母儀　一 외수부훈 입봉모의 一 밖에 나가서는 스승의 가르침을 받고, 안에 들어와서는 어머니의 거동을 받든다.

外 바깥 외, 受 받을 수, 傅 스승 부, 訓 가르칠 훈, 入 들 입, 奉 받들 봉, 母 어머니 모, 儀 거동 의

郁艸 金水蓮　50

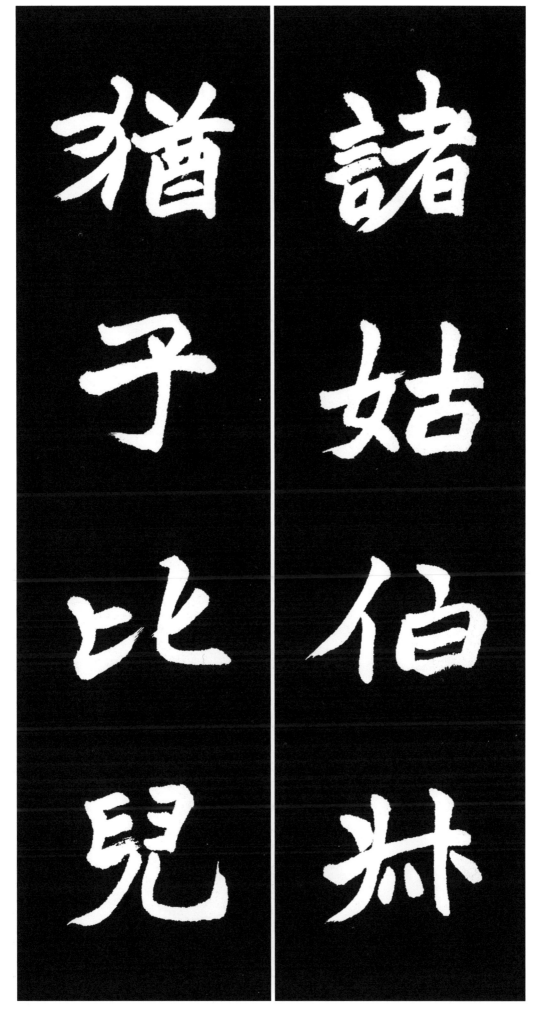

諸姑伯叔 猶子比兒 一 제고백숙 유자비아 一 모든 고모와 아버지의 형제들은, 조카를 자기 아이처럼 생각하고,

諸 모두 제、姑 고모 고、伯 맏 백、叔 아저씨 숙、猶 오히려 유、子 아들 자、比 견줄 비、兒 아이 아

제고백숙 All aunt, elder and younger should
すべての叔母と叔父は

유자비아 think of other kids as their children.
甥を自分の子供のように思って

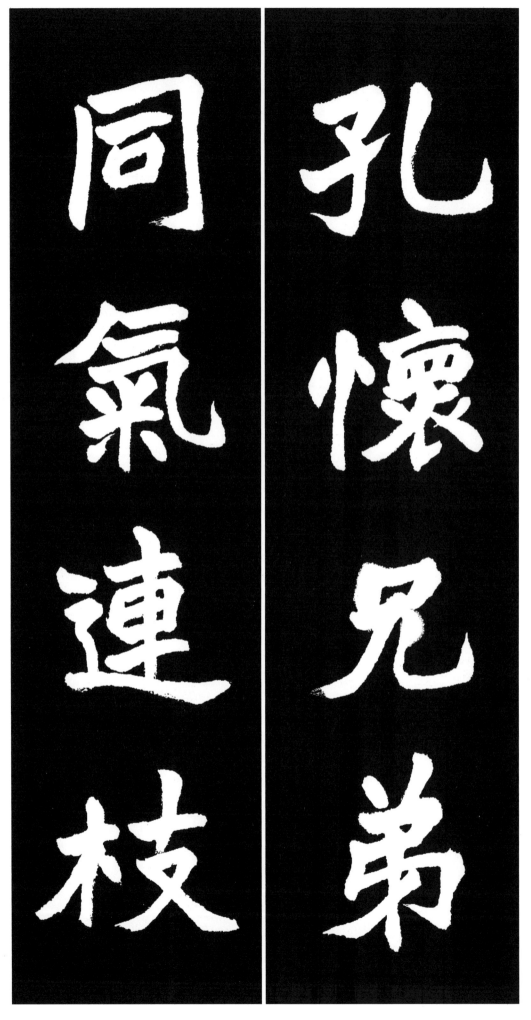

孔懷兄弟 同氣連枝

郇艸 金水蓮

孔懷兄弟 同氣連枝 ― 공회형제 동기련지 ― 가장 가깝게 사랑하여 잇지 못하는 것은 형제간이니, 동기간은 한 나무에서 이어진 가지와 같기 때문이다.

孔 구멍 공, 懷 품을 회, 兄 맏 형, 弟 아우 제, 同 한가지 동, 氣 기운 기, 連 연할 련, 枝 가지 지

궁회형제 Brothers should get along well ―番近く愛して忘れないのは兄弟だから

동기연지 as they stem from the same branch and spirit, 兄弟間は一つの木の枝から連携された枝と同じだからだ

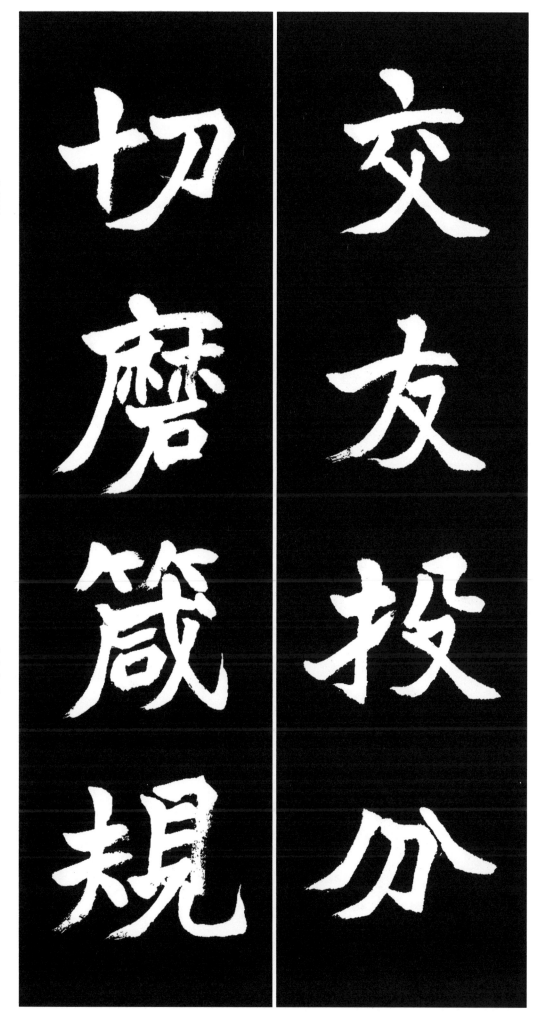

交友投分 切磨箴規 一 교우투분 절마잠규 一 벗을 사귐에는 분수를 지켜 의기를 투합해야 하며, 학문과 덕행을 갈고 닦아 서로 경계하고 바르게 인도해야 한다.

交 사귈 교, 友 벗 우, 投 던질 투, 分 나눌 분, 切 간절 절, 磨 갈 마, 箴 경계할 잠, 規 법 규

교우투분 Associate with friends giving the status, 友と付き合うには身の程を守って意気投合し

절마잠규 practice justice earnestly and carefully. 学問と徳行を磨き, 互いに警戒し正しく導かなければならない

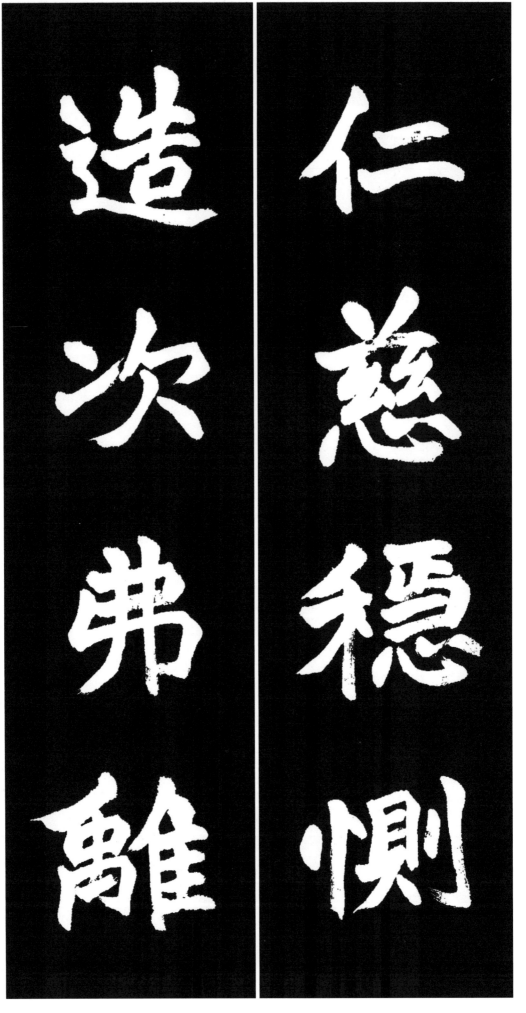

仁慈隱惻 造次弗離 — 인자은측 Virtue, mercy, compassion, and pity 仁慈して哀れに思う気持ちが

仁慈隱惻 造次弗離 ― 인자은측 조차불리 ― 어질고 사랑하며 측은히 여기는 마음이 잠시라도 마음속에서 떠나서는 안 된다.

仁 어질 인, 慈 사랑할 자, 隱 숨을 은, 惻 슬플 측, 造 지을 조, 次 버금 차, 弗 아닐 불, 離 떠날 리

조차불리 don't leave for even a moment. 少しでも心の中から離れてはいけない

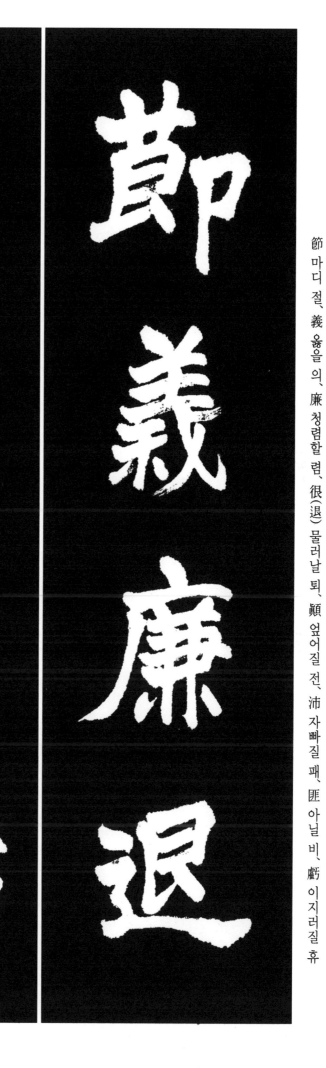

節義廉很(退) 顚沛匪虧 ― 절의렴퇴 전패비휴 ― 절의와 청렴과 물러 감은 어려운 가운데에서도 이지러져서는 안 된다.

節 마디 절、義 옳을 의、廉 청렴할 렴、很(退) 물러날 퇴、顚 엎어질 전、沛 자빠질 패、匪 아닐 비、虧 이지러질 휴

절의렴퇴] Fidelity, justice, integrity, and retreat
節義と清廉と後退は

전패비휴] don't weaken, if collapsing and falling.
苦しい中でもこわれてはいけない

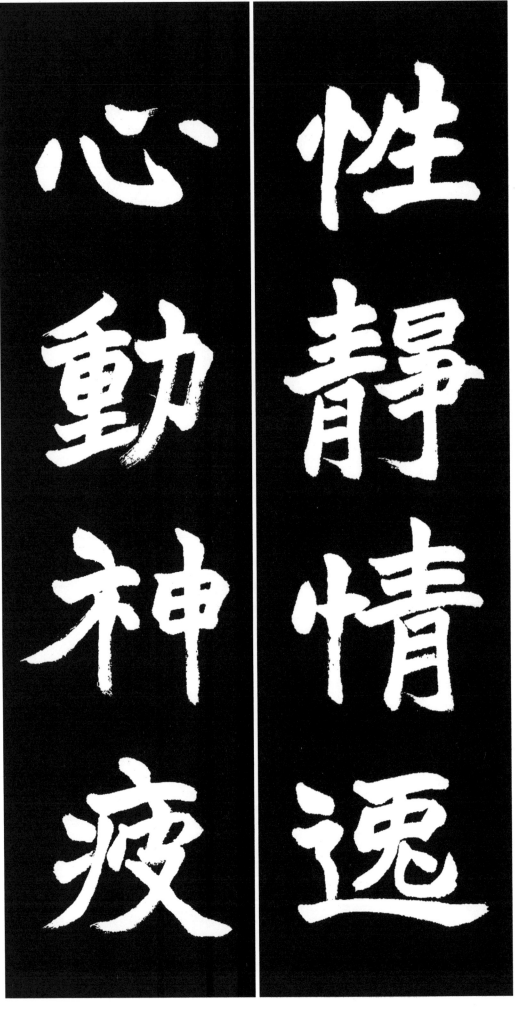

성정정일 If nature is calm, feeling is comfortable, 性格が静かだと心が安らかで

심동신피 if mind shakes, spirit is fatigue. 心が揺らぐと精神が疲れる

性靜情逸 心動神疲 ㅣ 성정정일 심동신피 ㅣ 성품이 고요하면 마음이 편안하고, 마음이 흔들리면 정신이 피로해진다.

性 성품 성、 靜 고요 정、 情 뜻 정、 逸 편안할 일、 心 마음 심、 動 움직일 동、 神 귀신 신、 疲 피로할 피

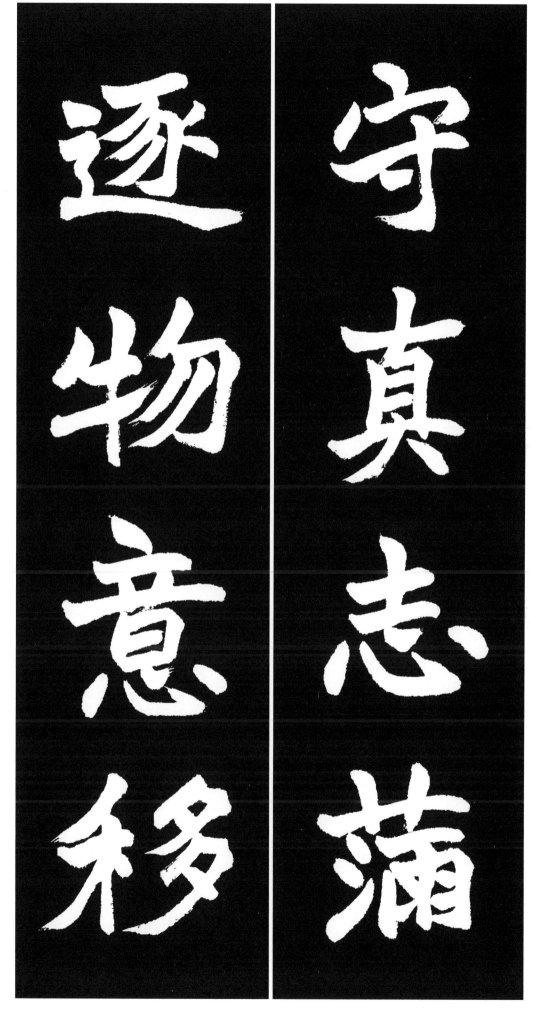

守眞志滿 逐物意移 一 수진지만 축물의이 一 참됨을 지키면 뜻이 가득해지고 물욕을 좇이면 생각도 이리저리 옮겨진다.

守 지킬 수、眞 참 진、志 뜻 지、滿 가득할 만、逐 좇을 축、物 만물 물、意 뜻 의、移 옮길 이

수진지만 If keeping the truth, the will is filled,
眞を守れば志が滿ちている

축물의이 if pursuing property, meaning changes.
物欲を追うと考え方もあちこちに移る

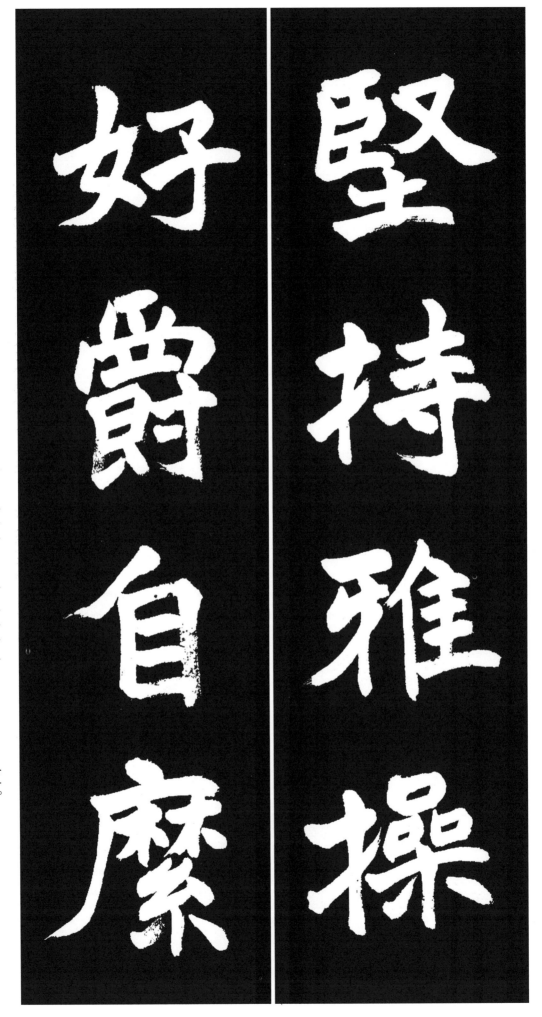

堅持雅操 好爵自縻

견지아조 好爵自縻 一 견지아조 호작자미 一 올바른 지조를 굳게 가지면, 높은 지위는 스스로 그에게 얽히어 이른다.

堅持雅操 好爵自縻

堅 군을 견, 持 가질 지, 雅 바를 아, 操 잡을 조, 好 좋을 호, 爵 벼슬 작, 自 스스로 자, 縻 얽어맬 미

견지아조 If having the right principle firmly,
正しい志操を堅固に持ち

호작자미 prefered position is rewarded naturally
高い地位は自ら絡み合う

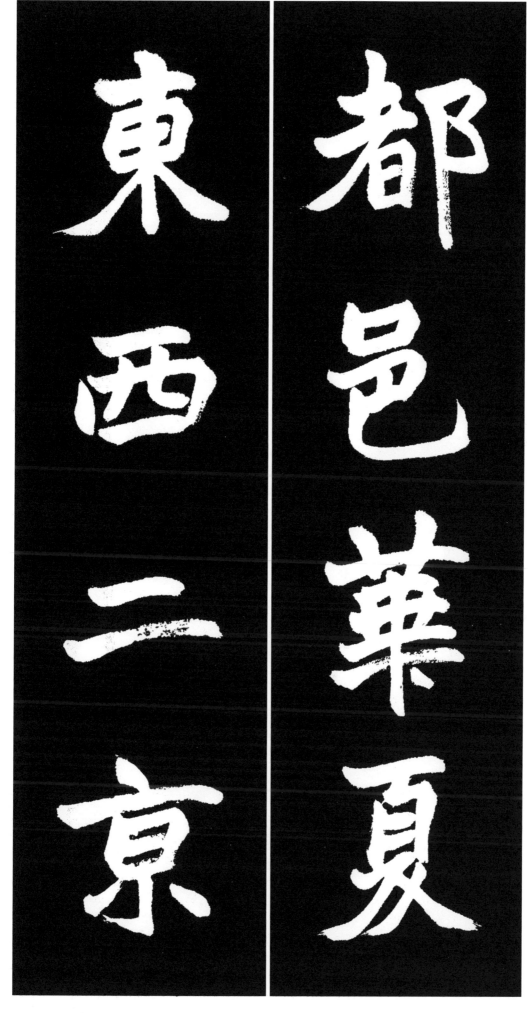

都邑華夏 東西二京 一 도읍화하 동서이경 一 화하(華夏)의 도읍에는 동경(洛陽)과 서경(長安)이 있다.

都 도읍 도、邑 고을 읍、華 빛날 화、夏 여름 하、東 동녘 동、西 서녘 서、二 두 이、京 서울 경

都邑華夏 東西二京 一 도읍화하 동서이경 一 화하(華夏)의 도읍에는 동경(洛陽)과 서경(長安)이 있다.

도읍화하 Hwa-ha made towns and villages,
華夏の都邑には

동서이경 there are two capitals in the east and west
東京(洛陽)と西京(長安)がある

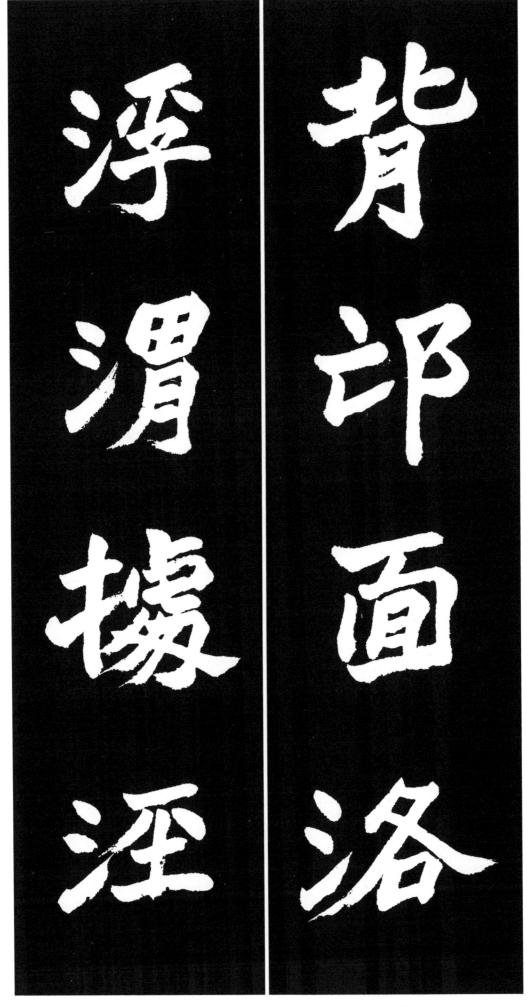

배망면락 Mt. Buk is at the back, Nak water is at the front,
洛陽は北邙山を背後に洛水を前にして

부위거경 Wi water floats based on Gyeong water.
長安は渭水に浮かんでいるように涇水を頼っている

背邙面洛 浮渭據涇 ― 배망면락 부위거경 ― 낙양은 북망산을 등 뒤로 하여 낙수를 앞에 두고, 장안은 위수에 떠 있는 듯 경수를 의지하고 있다.

背 등 배, 邙 뫼 망, 面 낯 면, 洛 낙수 락, 浮 뜰 부, 渭 위수 위, 據 웅거할 거, 涇 경수 경

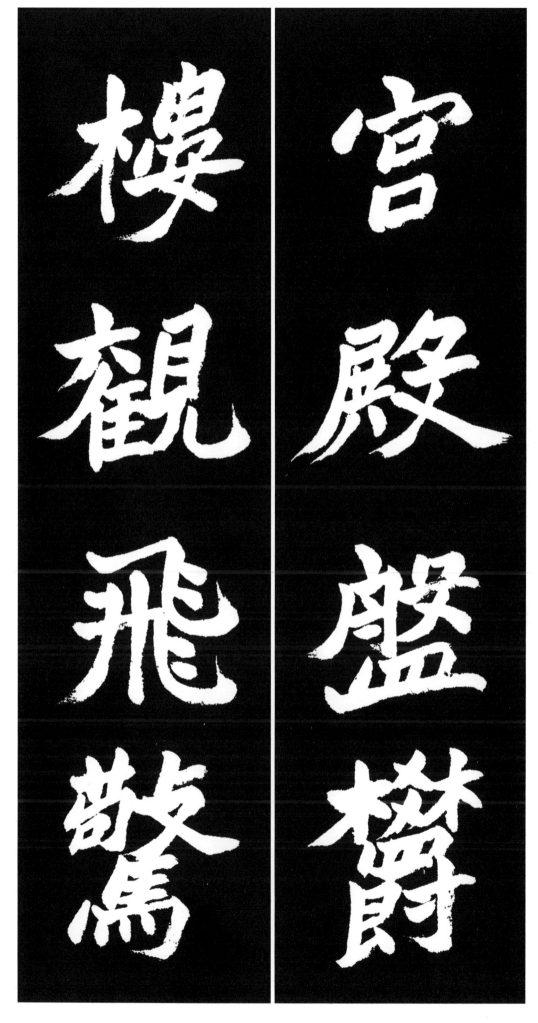

宮殿盤鬱　樓觀飛驚 ― 궁전반울 누관비경 ― 궁(宮)과 전(殿)은 빽빽하게 들어찼고, 누(樓)와 관(觀)은 새가 하늘을 나는 듯 솟아 놀랍다.

宮 집 궁、殿 전각 전、盤 소반 반、鬱 울창할 울、樓 다락 루、觀 볼 관、飛 날 비、驚 놀랄 경

궁전반울 As there are many palaces,
宮と殿は鬱蒼に埋まり

누관비경 you will fly if you see it on the deck.
樓と觀は鳥が空を飛ぶようにそびえて驚異的だ

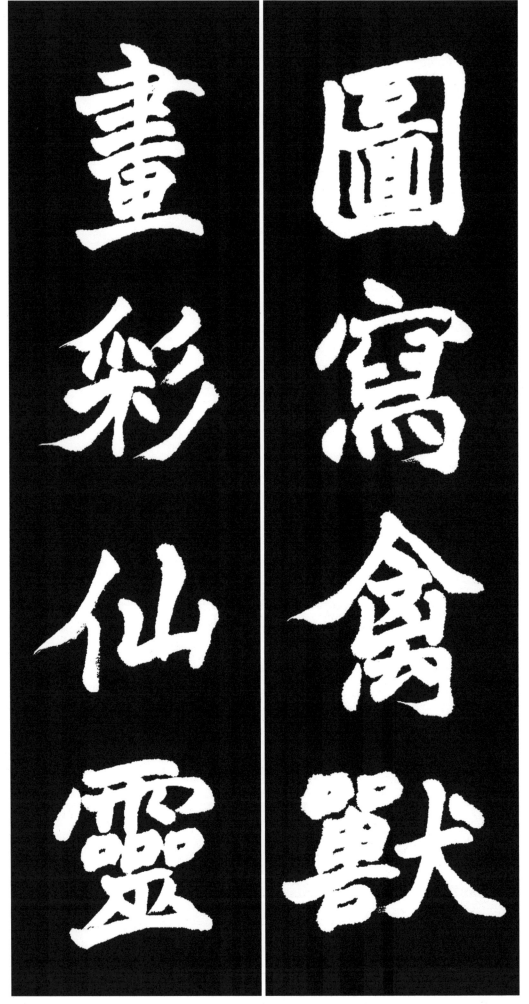

圖寫禽獸　畫彩仙靈

도사금수　화채선령

Drawing birds and animals in a painting,
color hermits and spirits in the painting.

鳥と獣を描いた絵があって
神仙たちの姿も彩って描いた

圖寫禽獸 畫彩仙靈 ｜ 도사금수 화채선령 ｜ 새와 짐승을 그린 그림이 있고、신선들의 모습도 채색하여 그렸다。

圖 그림 도、寫 쓸 사、禽 새 금、獸 짐승 수、畫 그림 화、彩 채색 채、仙 신선 선、靈 신령 령

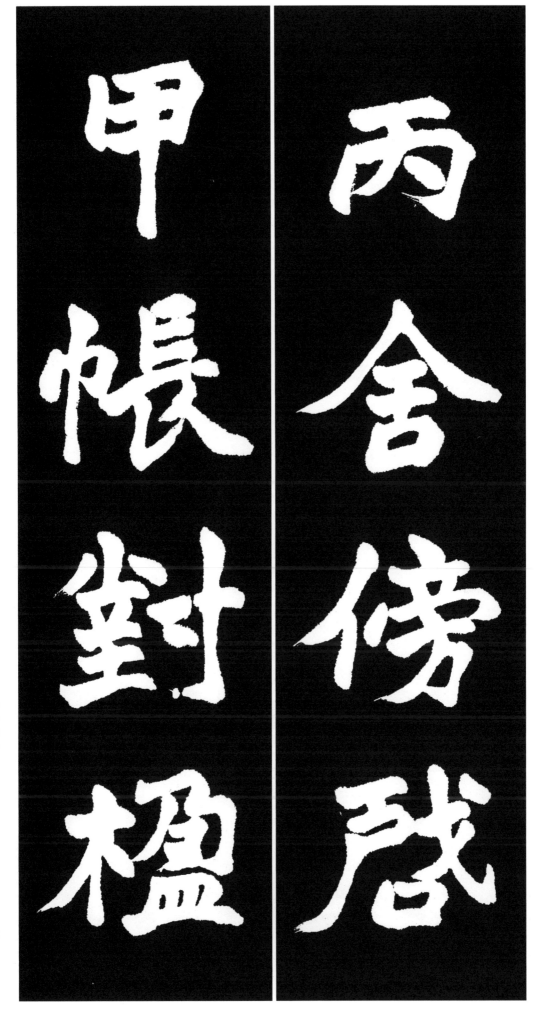

丙舍傍啓 甲帳對楹 ― 병사방계 갑장대영 ― 신하들이 쉬는 병사의 문은 정전(正殿) 곁에 열려 있고, 화려한 휘장이 큰 기둥에 둘러 있다.

丙 남녘 병、舍 집 사、傍 곁 방、啓 열 계、甲 갑옷 갑、帳 장막 장、對 대할 대、楹 기둥 영

병사방계 Next to Byeong-sa, open the door,
臣下たちが休む丙舍の門は正殿の傍らにひらく

갑장대영 Gap-jang sits opposite pillars,
美しい帳は柱に向かって掛かっている

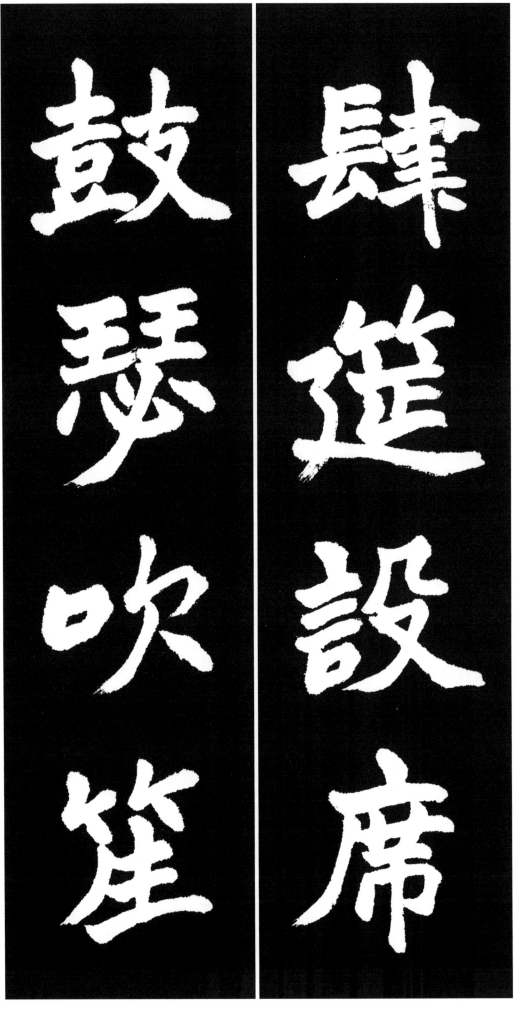

肆筵設席　鼓瑟吹笙

사연설석 Placing a mat and making a seat, 筵をのべ席を設けて

고슬취생 drum the harp and play the flute. 琵琶をひき笙を吹く

肆筵設席 鼓瑟吹笙 ― 사연설석 고슬취생 ― 자리를 만들고 돗자리를 깔고서, 비파를 뜯고 생황저를 분다.

肆 베풀 사, 筵 자리 연, 設 베풀 설, 席 자리 석, 鼓 북 고, 瑟 비파 슬, 吹 불 취, 笙 생황 생

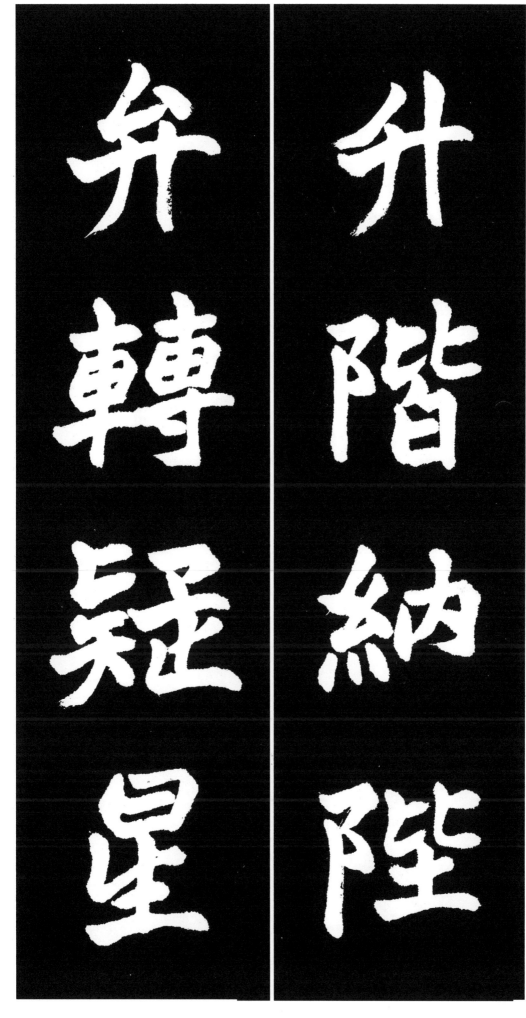

陞階納陛 弁轉疑星 ― 승계납폐 변전의성 ― 섬돌을 밟으며 궁전에 들어 가니、관(冠)에 단 구슬들이 돌고 돌아 별이 아닌가 의심스럽다。

陞 오를 승、階 섬돌 계、納 들일 납、陛 뜰 폐、弁 고깔 변、轉 구를 전、疑 의심할 의、星 별 성

升階納陛

승계납폐） Going upstairs, enter stone steps,
階をのぼり陛に入る

弁轉疑星

변전의성） hats waving, doubt stars.
冠の珠が轉じて星ではないかと疑う

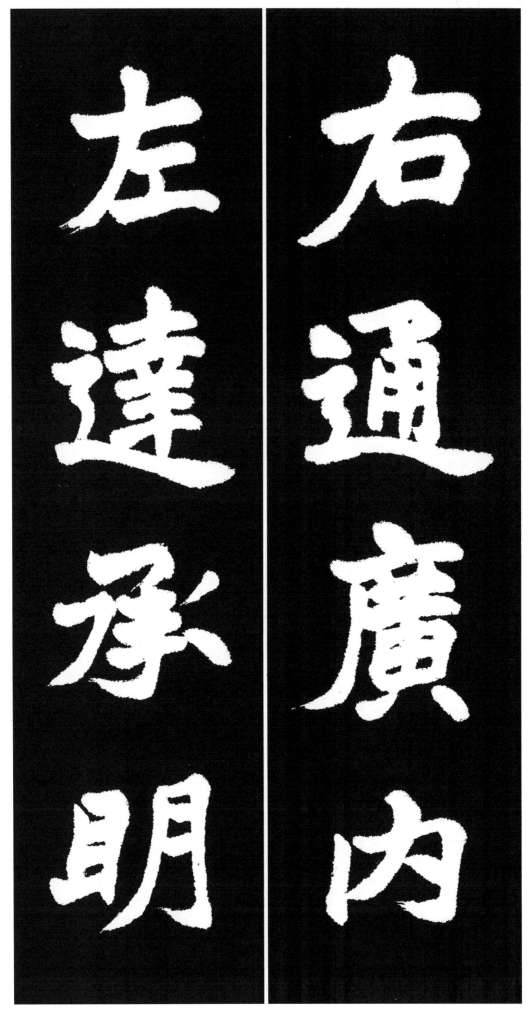

右通廣内　左達承明

右は廣内殿に通じる

右通廣內 左達承明 一 우통광내 좌달승명 一 오른쪽으로는 광내전에 통하고, 왼쪽으로는 승명려에 다다른다.

右 오른 우, 通 통할 통, 廣 넓을 광, 內 안 내, 左 왼 좌, 達 통달 달, 承 이을 승, 明 밝을 명

우통광내 On the right, pass Gwang-nae

左は承明殿に達する

좌달승명 on the left, pass Seung-myeong.

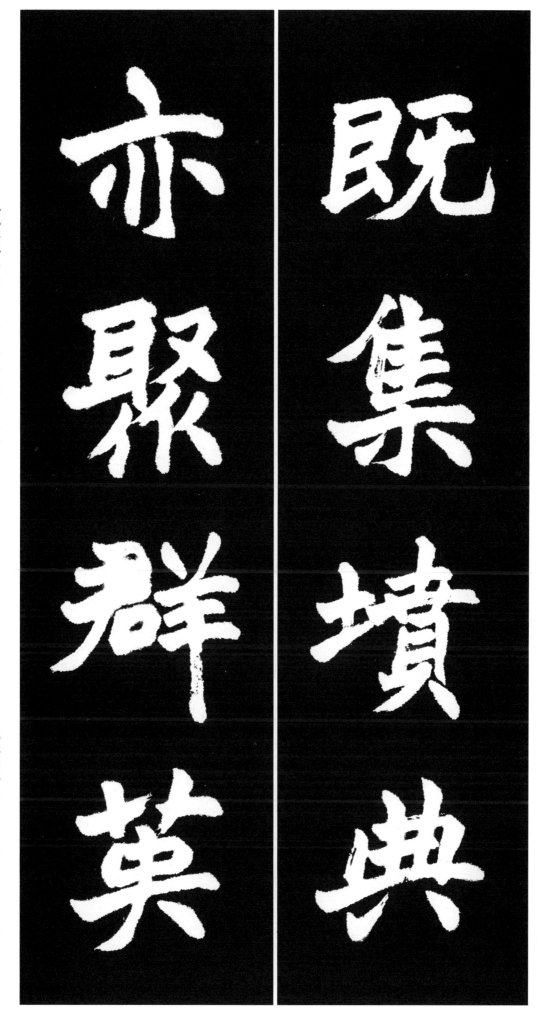

既集墳典 亦聚群英 ― 기집분전 역취군영 ― 이미 삼분(三墳)과 오전(五典) 같은 책들을 모으고、 뛰어난 뭇 영재들도 모았다。

既 이미 기、集 모을 집、墳 무덤 분、典 법 전、亦 또 역、聚 모을 취、群 무리 군、英 꽃부리 영

기집분전 Collect, ahead, book and document
既に三墳と五典を集めている

역취군영 also, gather many talents,
亦すぐれた群英を集めた

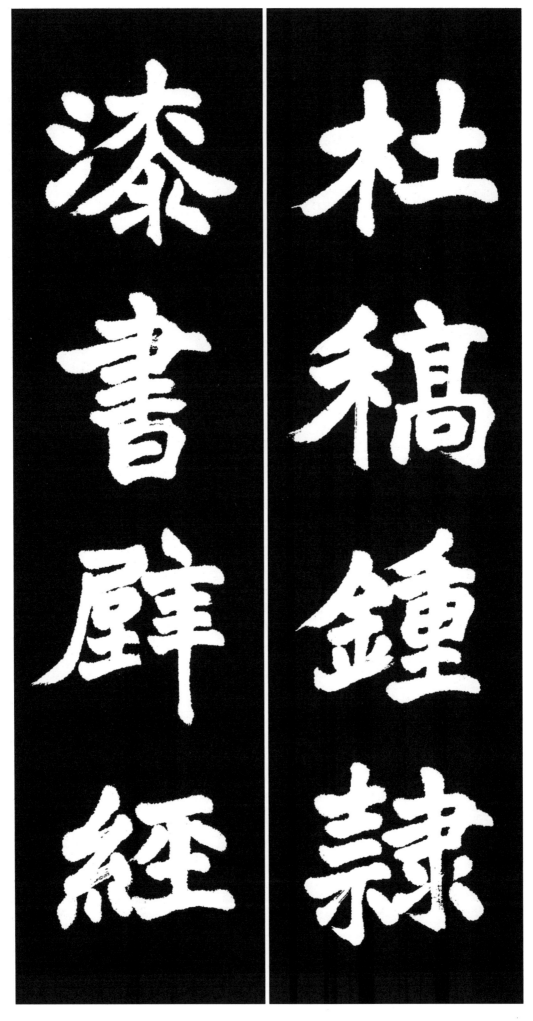

杜稾鍾隷 漆書壁經

칠서벽경 lacquered book and bibles are in the wall, 書としては漆で書かれた文字と壁中から出た經典がある

杜稾鍾隷 漆書壁經 ― 두고종예 칠서벽경 ― 글씨로는 두조(杜操)의 초서와 종요(鍾繇)의 예서가 있고、글로는 과두(蝌蚪)의 글과 공자의 옛집 벽 속에서 나온 경서가 있다。

杜 막을 두、稾 짚고、鍾 쇠북 종、隷 글씨 례、漆 옻 칠、書 글서、壁 벽 벽、經 글 경

郇艸 金水蓮　68

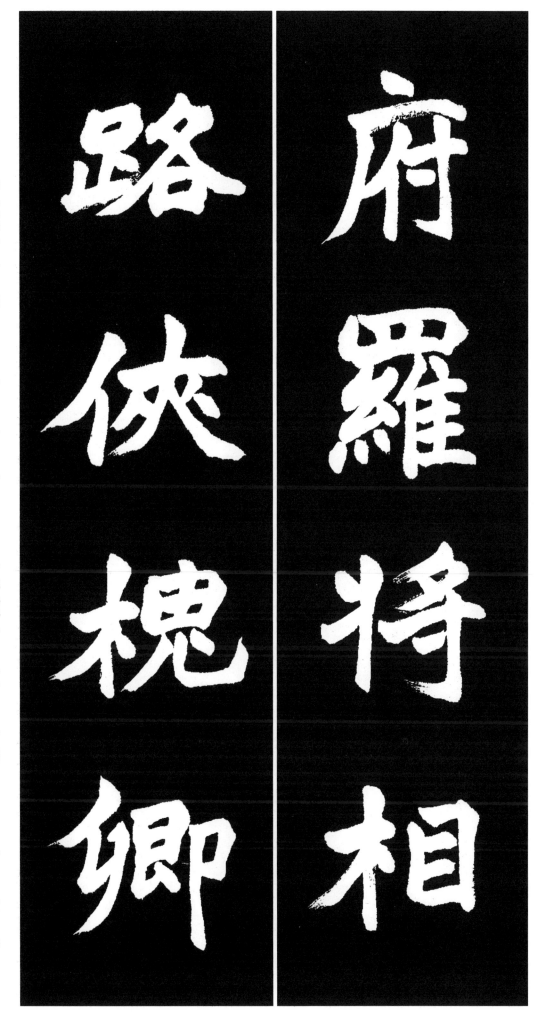

府羅將相 路俠槐卿 ― 부라장상 로협괴경 ― 관부에는 장수와 정승들이 벌려 있고、길은 공경(公卿)의 집들을 끼고 있다。

府 마을 부、羅 벌릴 라、將 장수 장、相 서로 상、路 길 로、俠 낄 협、槐 회화나무 괴、卿 벼슬 경

부라장상 In the office, generals stand together,
府には將軍や宰相の司る役所が連なっている

노협괴경 three dukes and officers are on the road together.
路は公卿の邸宅を挟んでいる

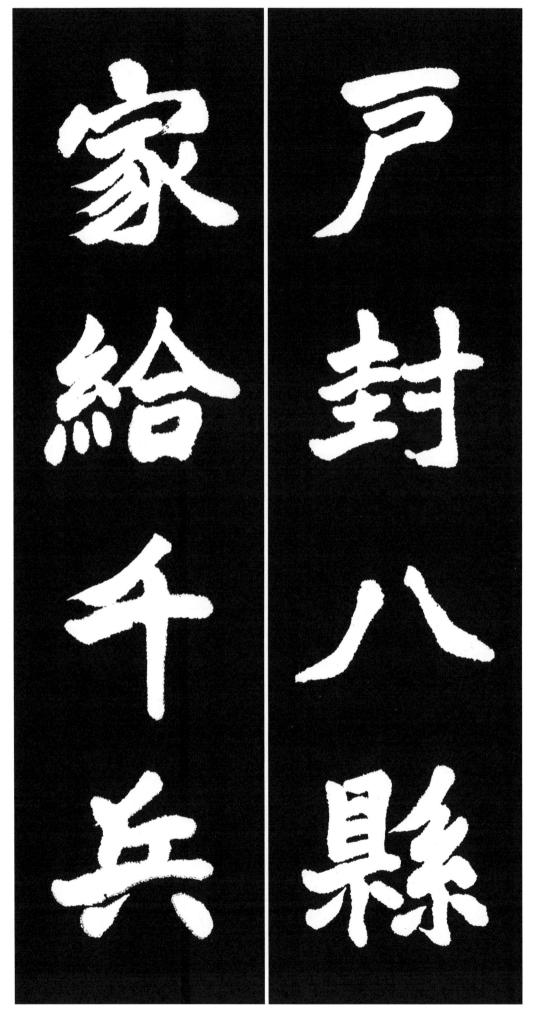

戸封八縣 As a house, Han state gave eight counties,
貴戚や功臣に八県におよぶ封戸を与えた

가급천병 gave a thousand soilders to the house.
功績のあった家には千人もの兵士を支給した

戸封八縣 家給千兵 │ 호봉팔현 가급천병 │ 귀척(貴戚)이나 공신에게 호(戶)·현(縣)을 봉하고, 그들의 집에는 많은 군사를 주었다.

戸 지게 호、封 봉할 봉、八 여덟 팔、縣 고을 현、家 집 가、給 줄 급、千 일천 천、兵 군사 병

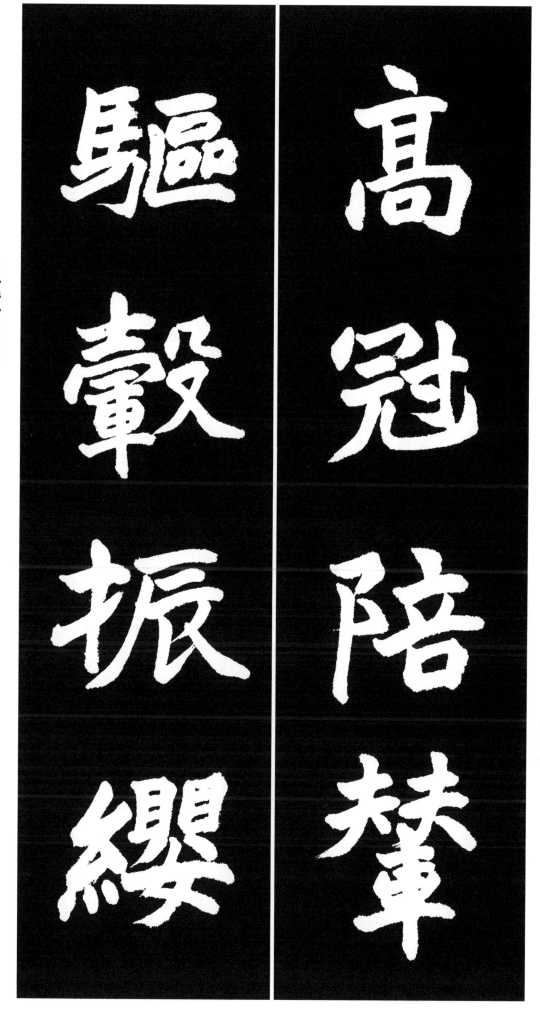

高冠陪輦 驅轂振纓 ― 고관배련 구곡진영 ― 높은 관(冠)을 쓰고 임금의 수레를 모시니、수레를 몰 때마다 관끈이 흔들린다.

高 높을 고、冠 갓 관、陪 모실 배、輦 수레 련、驅 몰 구、轂 바퀴통 곡、振 떨칠 진、纓 갓끈 영

고관배련 High hats serve a wagon,
高い冠を被って王の輦に陪し

구곡진영 turning wheels, hat strings wave
輦轂を駆り, 冠の纓が振れる

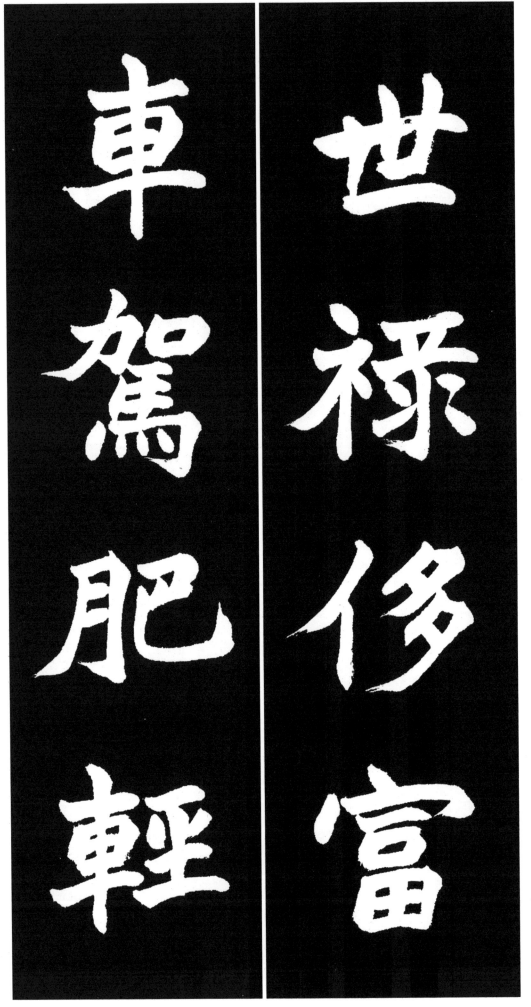

世祿侈富 車駕肥輕

세록치부 For the generation, with pay, luxury, wealth,
代々禄位を受けた者は富み栄える

거가비경 fat horse draw light wagons and vehicles.
馬は肥えて車駕は輕い

世祿侈富 車駕肥輕 | 세록치부 거가비경 | 대대로 받은 봉록은 사치하고 풍부하며, 말은 살찌고 수레는 가볍기만 하다.

世 인간 세、祿 녹 록、侈 사치 치、富 부자 부、車 수레 거、駕 멍에할 가、肥 살찔 비、輕 가벼울 경

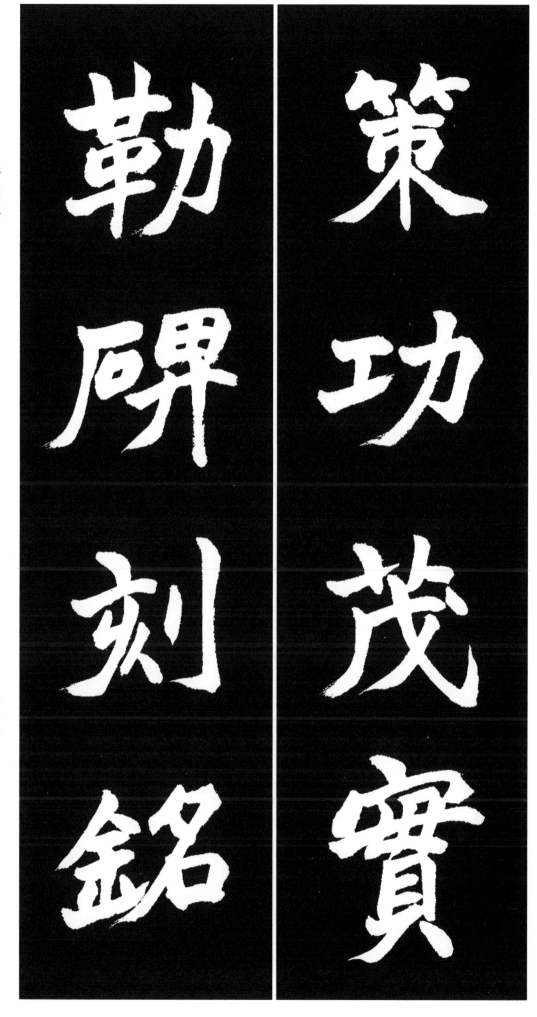

策功茂實 勒碑刻銘 ― 책공무실 늑비각명 ― 공신을 책록하여 실적을 힘쓰게 하고、 비명(碑銘)에 찬미하는 내용을 새긴다。

策 꾀 책、 功 공 공、 茂 성할 무、 實 열매 실、 勒 새길 륵、 碑 비석 비、 刻 새길 각、 銘 새길 명

책공무실 Planning merits and increasing results,
功臣을 策錄して實績を良くして

늑비각명 engrave a name on a tombstone.
石碑に勳功を彫り、銘に刻みこむ

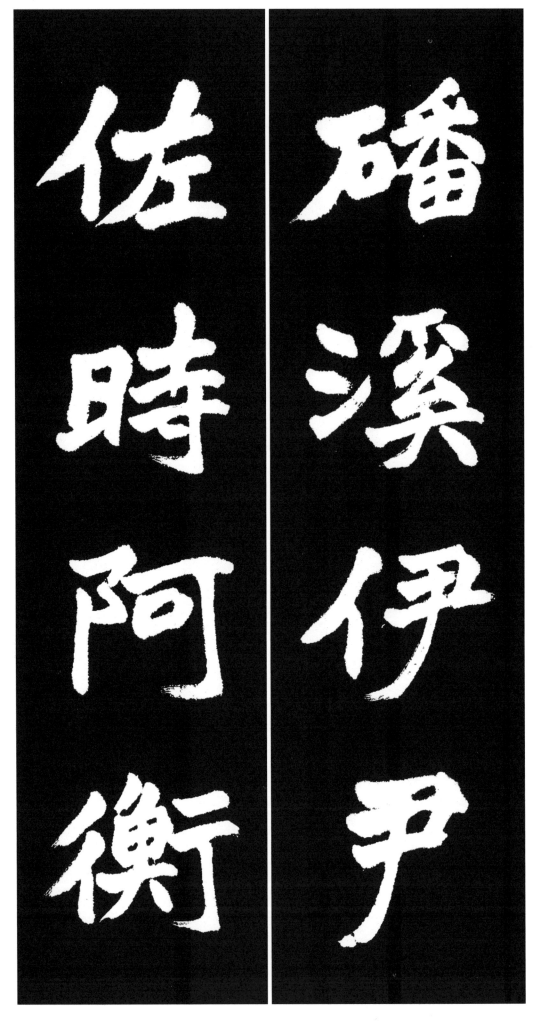

磻溪伊尹 佐時阿衡

磻溪伊尹 佐時阿衡 ― 반계이윤 좌시아형 ― 주문왕(周文王)은 반계에서 강태공을 얻고 은탕왕(殷湯王)은 신야(莘野)에서 이윤을 맞으니,

그들은 때를 도와 재상 아형(阿衡)의 지위에 올랐다.

磻 돌반, 溪 시내 계, 伊 저 이, 尹 다스릴 윤, 佐 도울 좌, 時 때 시, 阿 언덕 아, 衡 저울대 형

반계이윤 Ban-gye (Gang-tae-gong) and I-yun (A-hyeong)
磻溪で釣りをしていた太公望と伊尹

좌시아형 are helpers (founder of Ju and Eun State)
名宰相たちは時の政治を補佐して、伊尹は阿衡と称された

郇艸 金水蓮　74

奄宅曲阜 微曧(旦)孰營 ― 엄택곡부 미단숙영 ― 큰 집을 곡부(曲阜)에 정해주었으니、단(曧·旦)이 아니면 누가 경영할 수 있었으랴。

奄 문득 엄、宅 집 택、曲 굽을 곡、阜 언덕 부、微 작을 미、曧(旦) 아침 단、孰 누구 숙、營 경영할 영

微旦孰營

奄宅曲阜

엄택곡부 Cover houses of Gok-bu area

久しく曲阜に大きい宅を構えた

미단숙영 who manages it in details? Dan did.

周公旦がいなければ誰がこの地を経営できただろうか

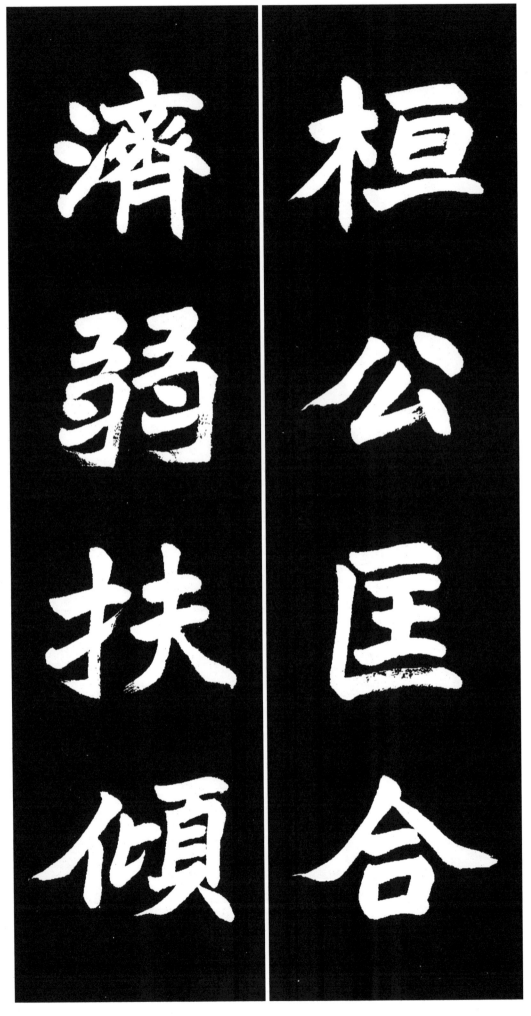

桓公匡合 濟弱扶傾

桓公匡合 濟弱扶傾 ─ 환공광합 제약부경 ─ 제나라 환공은 천하를 바로잡아 제후를 모으고, 약한 자를 구하고 기우는 나라를 붙들어 일으켰다.

桓 굳셀 환、公 공변될 공、匡 바를 광、合 합할 합、濟 건널 제、弱 약할 약、扶 붙들 부、傾 기울어질 경

환공광합 Hwan duke unified upfightly, 齊の桓公は世の中を匡正して諸侯を聚合し、

제약부경 relieved the weak, and helped the decline (state) 桓公は弱者を救濟し傾いた国を助けた

桓公は世の中を匡正して諸侯を聚合し、

Hwan duke unified upfightly,

relieved the weak, and helped the decline (state)

郇艸 金水蓮　76

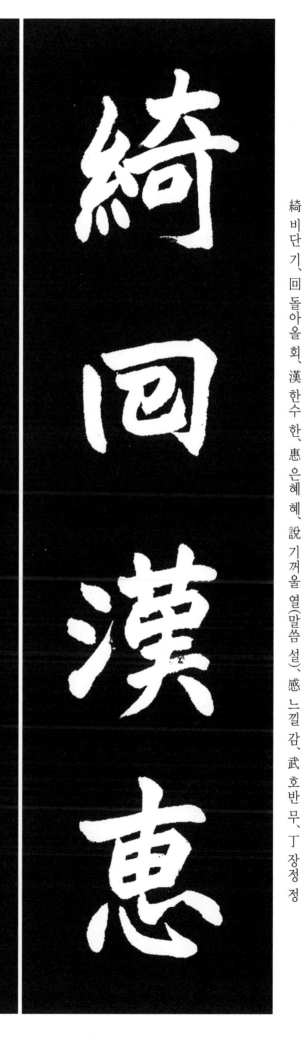

綺回漢惠 說感武丁 一 기회한혜 열감무정 一 기리계(綺理季) 등은 한나라 혜제(惠帝)의 태자 자리를 회복하고, 부열(傅說)은 무정(武丁)의 꿈에 나타나 그를 감동시켰다.

綺 비단 기, 回 돌아올 회, 漢 한수 한, 惠 은혜 혜, 說 기꺼울 열(말씀 설), 感 느낄 감, 武 호반 무, 丁 장정 정

기회한혜 Gi-ri-gye replaced Hye-je of Han state,
綺里季たちは漢の惠帝の太子地位を回復させ

열감무정 Bu-yeol impressed Mu-jeong (King of Sang state).
傳説は武丁の夢に現れて感動させた

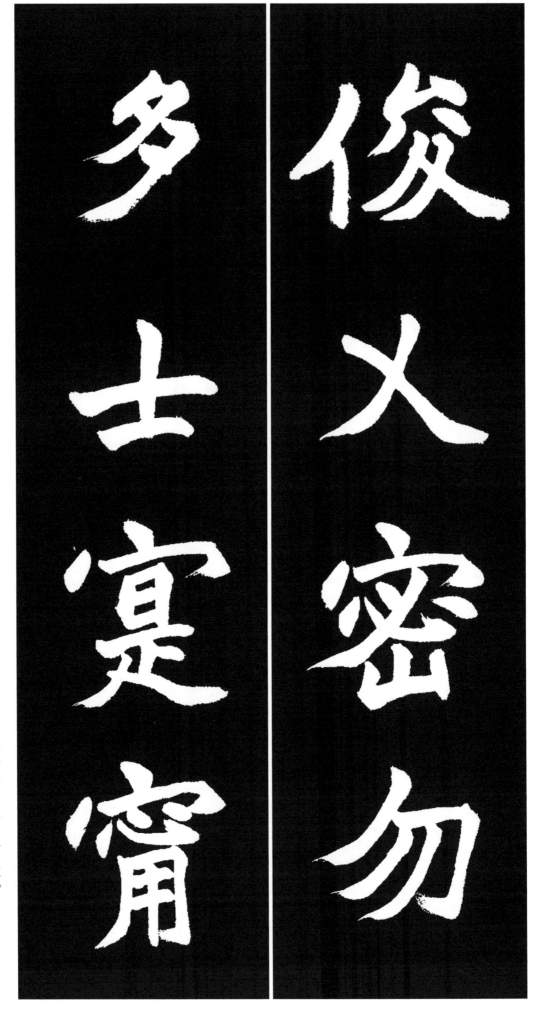

俊乂密勿 多士寔寧

郇艸 金水蓮　78

준예밀물 Surely, the high good and virtue,
俊秀で優れた人々が勤勉に仕事に励んだ

다사식녕 many scholars, this is peaceful.
多くの人材がいて天下は本当に安寧となる

俊乂密勿 多士寔寧 ― 준예밀물 다사식녕, 재주와 덕을 지닌 이들이 부지런히 힘쓰고, 많은 인재들이 있어 나라는 실로 편안했다.

俊 준걸 준, 乂 어질 예, 密 빽빽할 밀, 勿 말 물, 多 많을 다, 士 선비 사, 寔 이 식(진실로 식), 寧 편안할 녕

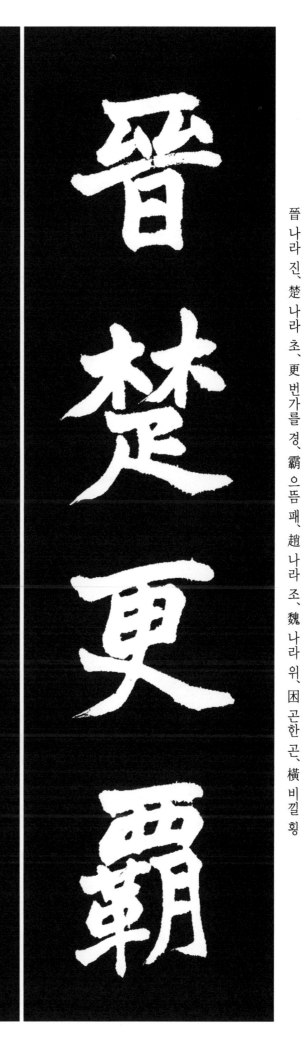

晉楚更霸 趙魏困橫 ― 진초경패 조위곤횡 ― 진문공(晉文公)과 초장왕(楚莊王)은 번갈아 패권을 잡았고, 조(趙)나라와 위(魏)나라는 연횡책(連橫策) 때문에 곤란을 겪었다.

晉 나라 진、楚 나라 초、更 번가를 경、霸 으뜸 패、趙 나라 조、魏 나라 위、困 곤한 곤、橫 비낄 횡

진초경패 Jin (Mun duke), Cho (Jang king) changed of chief,
戰国時代に晉と楚はかわるがわる覇者となった

조위곤횡 Jo and Wi had difficulty for Heong (strategy)
趙と魏は秦の連衡の策のため困難を経た

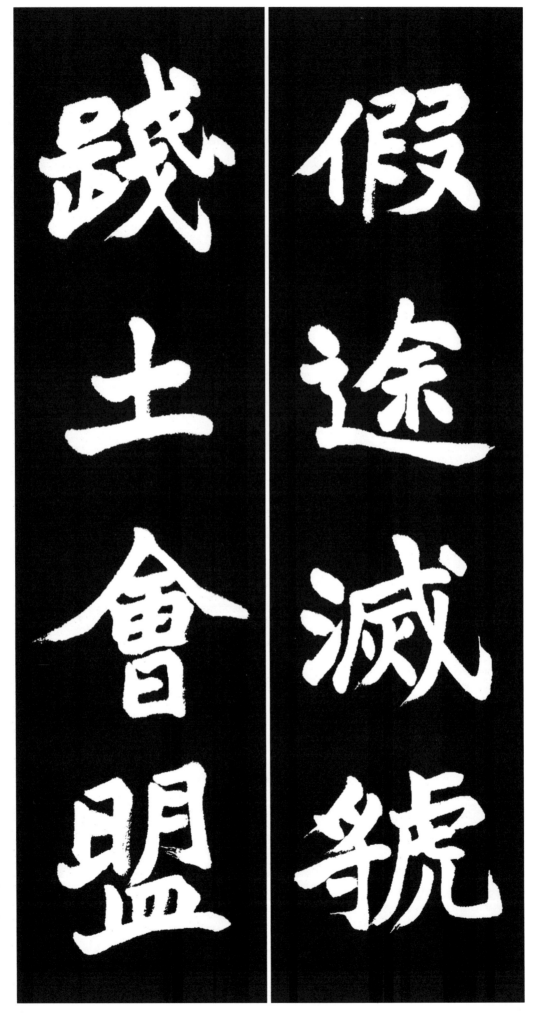

假途（途）滅虢 踐土會盟

假途（途）滅虢 가도멸괵 천토회맹 ㅡ 진헌공（晉獻公）은 길을 빌려 괵（虢）나라를 멸했고, 진문공（晉文公）은 제후를 천토（踐土）에
모아 맹세하게 했다.

假 빌릴 가、 途（途）길 도、 滅 멸할 멸、 虢 나라 괵、 踐 밟을 천、 土 흙 토、 會 모을 회、 盟 맹세 맹

가도멸괵 After renting a way from Geok, to ruin Geok,
晉は虞の途を借りて虢の国を滅ぼし

천토회맹 gathering in Cheon—to（place）, to swear.
晉の文公は踐土に諸侯を集め盟約を結んだ

郇艸 金水蓮　80

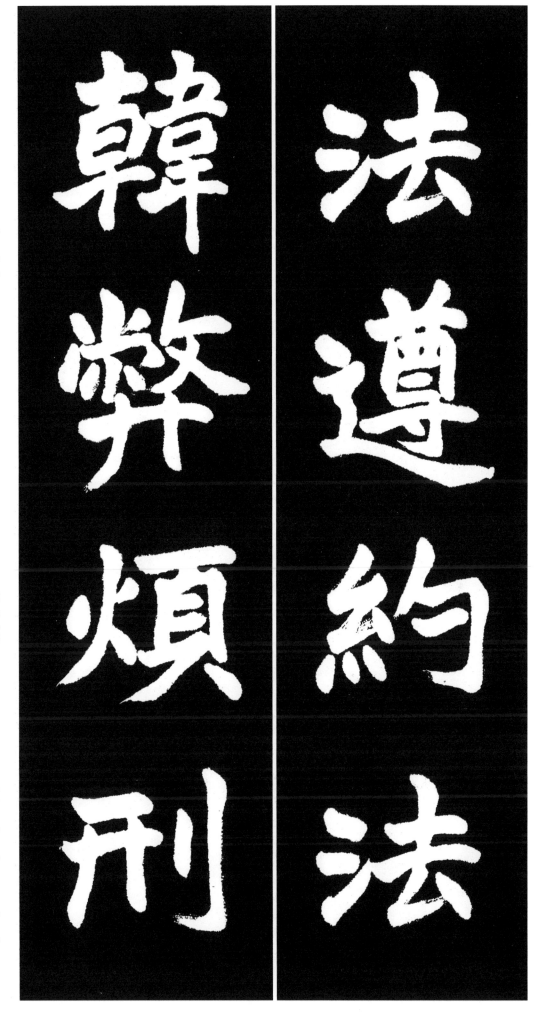

何遵約法 韓弊煩刑 ― 하준약법 한폐번형 ― 소하(蕭何)는 약법 세 조항을 지켰고, 한비(韓非)는 번거로운 형법으로 폐해를 가져왔다.

何 어찌 하, 遵 좇을 준, 約 요약할 약, 法 법 법, 韓 나라 한, 弊 해질 폐, 煩 번거로울 번, 刑 형벌 형

하준약법 So-ha followed the simple law,
漢の蕭何は約法の精神を遵守した

한폐번형 Han-bi-ja had hardship for the complex law.
韓非は煩雑な刑罰を行って弊害をもたらした

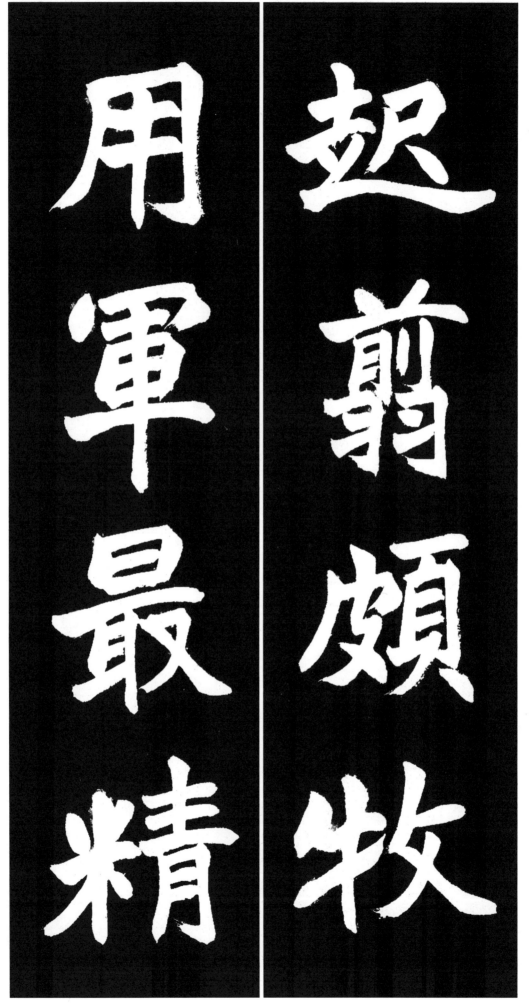

起翦頗牧 用軍最精

起翦頗牧　用軍最精 ― 기전파목 용군최정 ― 진(秦)나라의 백기(白起)와 왕전(王翦), 조나라의 염파(廉頗)와 이목(李牧)은 군사 부리기를 가장 정밀하게 했다.

起 일어날 기, 翦 자를 전, 頗 자못 파, 牧 칠 목, 用 쓸 용, 軍 군사 군, 最 가장 최, 精 정할 정

기전파목 Baek-gi, Wang-jeon, Yeom-pa, and I-mok 名将と謳われた白起,王翦,廉頗,李牧

용군최정 used soldiers extremely and finely, 名将たちは軍隊を指揮することに最も精通していた

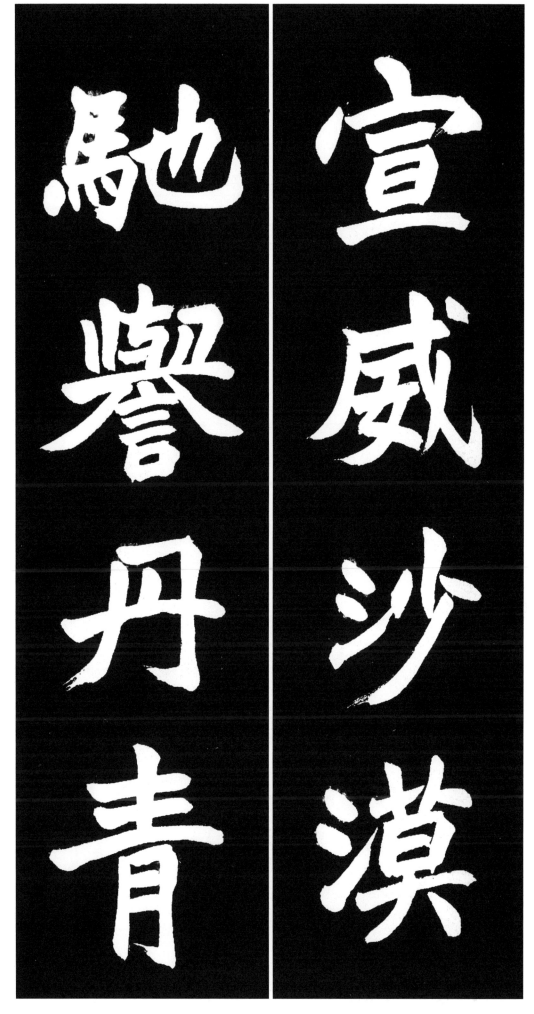

宣威沙漠 馳譽丹靑 ─ 선위사막 치예단청 ─ 위엄을 사막에까지 펼치니、그 명예를 채색으로 그려서 전했다。

宣 베풀 선、威 위엄 위、沙 모래 사、漠 아득할 막、馳 달릴 치、譽 기릴 예、丹 붉을 단、靑 푸를 청

선위사막 spread dignity to the desert,
名将たちは砂漠の匈奴にも威厳を見せた

지예단청 honor ran with Dan-cheong Drawings
名将たちは丹青で描いて栄誉を後世に伝えた

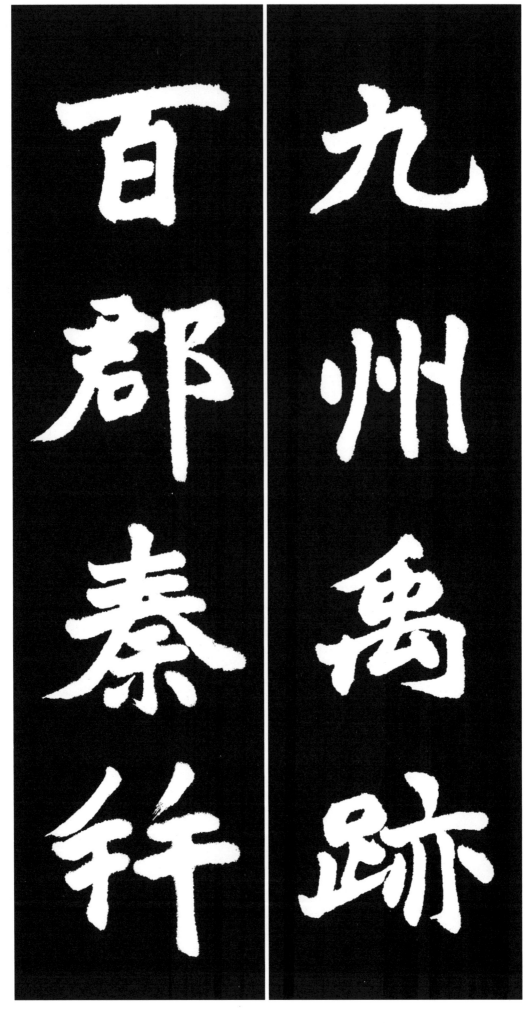

九州禹迹

百郡秦并

구주우적 Nine villages are King U's trace,
九州は禹の功績の跡である

백군진병 Jin state managed one-hundred districts.
百郡に分かれた中国を統一して併せたのは秦である。

九州禹迹(跡) 百郡秦并 ― 구주우적 백군진병 ― 구주(九州)는 우임금의 공적의 자취요、모든 고을은 진나라 시황이 아우른 것이다。

九 아홉 구、州 고을 주、禹 임금 우、迹(跡) 자취 적、百 일백 백、郡 고을 군、秦 나라 진、并 아우를 병

郇艸 金水蓮 **84**

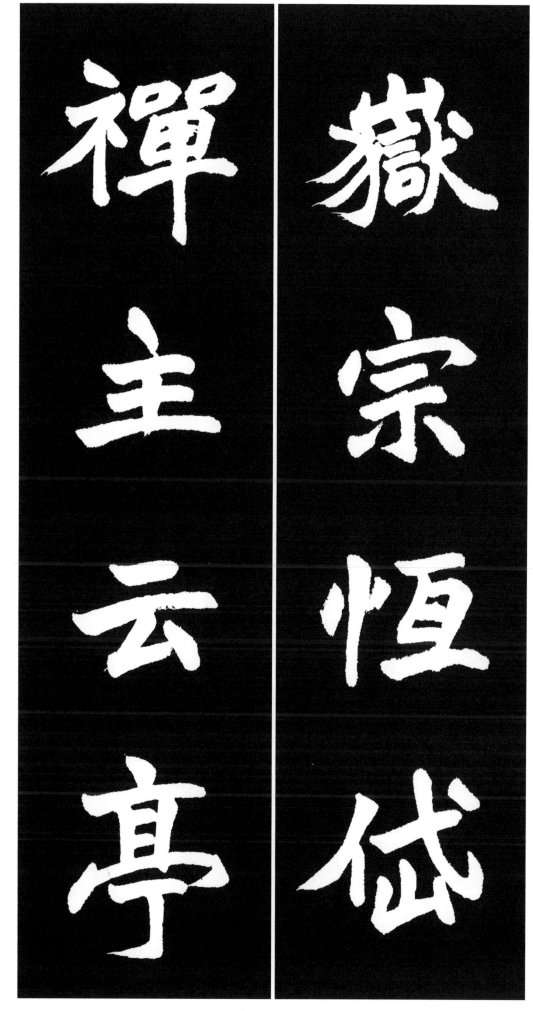

嶽宗恒岱 禪主云亭 ― 악종항대 선주운정 ― 오악(五嶽) 중에는 항산(恒山)과 태산(泰山)이 으뜸이고、 봉선(封禪) 제사는 운운산(云云山)과 정정산(亭亭山)에서 주로 하였다。

嶽 큰산 악、宗 마루 종、恒 항상 항、岱 대산 대、禪 터 닦을 선、主 임금 주、云 이를 운、亭 정자 정

악종항대 Hang and Dae are best big mountains,
山は恒山と泰山を尊び崇める

선주운정 Un and Jeong are main place of a hermit rite,
封禪の祭は云云山と亭亭山で主に行われた

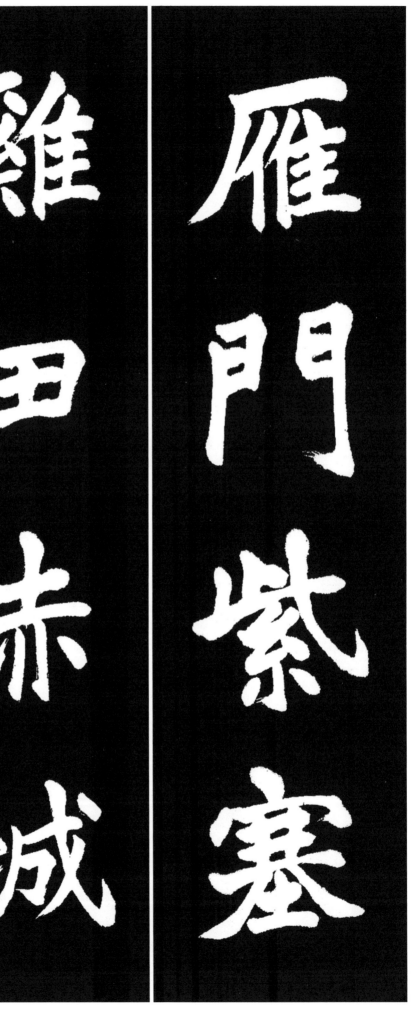

雁門紫塞 鷄田赤城

안문자새 계전적성 ― 안문과 자새, 계전과 적성,

雁 기러기 안, 門 문 문, 紫 붉을 자, 塞 변방 새(막힐 색), 鷄 닭 계, 田 밭 전, 赤 붉을 적, 城 재 성

昆池碣石 鉅野洞庭 一 곤지갈석 거야동정 一 곤지와 갈석、거야와 동정은、

昆 만 곤、池 못 지、碣 돌 갈、石 돌 석、鉅 톱 거、野 들 야、洞 골 동、庭 뜰 정

昆池碣石

鉅野洞庭

곤지갈석 the name of lake, Gon-ji and the name of mountain,
Gal-seok
昆明池と碣石山

거야동정 the name of swamp, Geo-ya and the name of lake,
Dong-jeong
鉅野の湿地と洞庭湖は

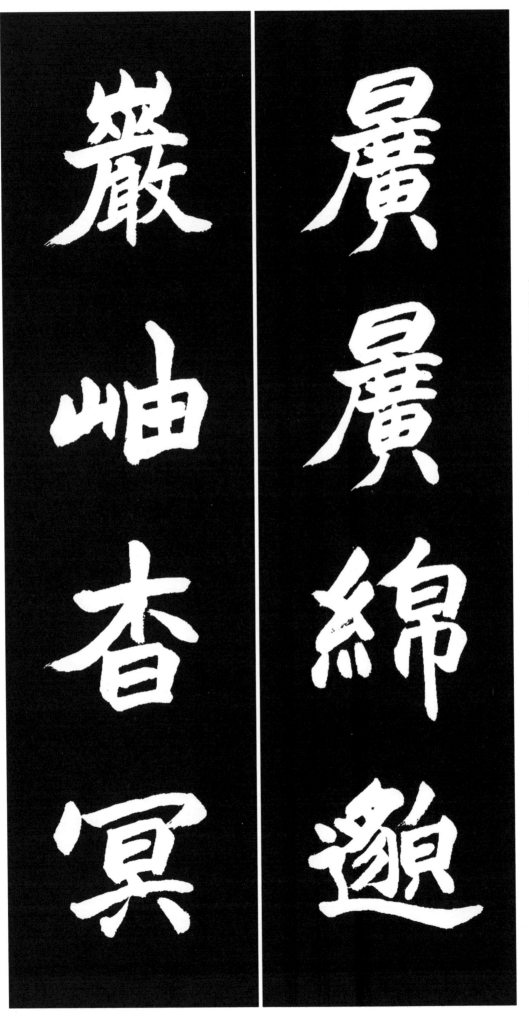

曠遠緜（綿）邈 巖岫杳冥 ─ 광원면막 암수묘명 ─ 너무나 멀어 끝없이 아득하고、바위와 산은 그윽하여 깊고 어두워 보인다。

曠遠緜（綿）邈 巖岫杳冥 ─ 광원면막 암수묘명 ─ 너무나 멀어 끝없이 아득하고、바위와 산은 그윽하여 깊고 어두워 보인다。

曠 빌 광、遠 멀 원、緜（綿）솜 면、邈 멀 막、巖 바위 암、岫 멧부리 수、杳 아득할 묘、冥 어두울 명

광원면막 connect in the distance and far away
大地は広大で遥かに広がっている

암수묘명 rocks and mountain peaks are away and subtly.
岩と岫は奥深く薄暗い

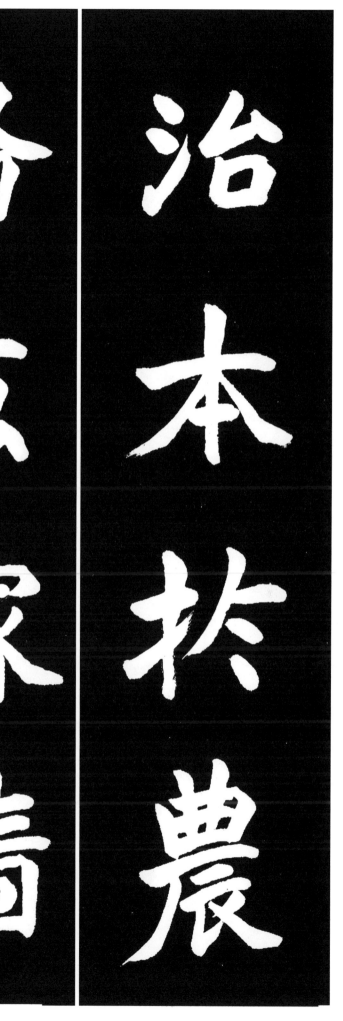

治本於農 務茲稼穡 — 치본어농 무자가색 — 다스림은 농업을 근본으로 삼아、 심고 거두기를 힘쓰게 하였다。

治 다스릴 치、 本 근본 본、 於 어조사 어、 農 농사 농、 務 힘쓸 무、 茲 이 자、 稼 심을 가、 穡 거둘 색

지본어농 Basically, govern with agriculture,

国を治めるには農業が根本である

무자가색 further, try to plant and harvest.

作物を植えては取り入れに務める

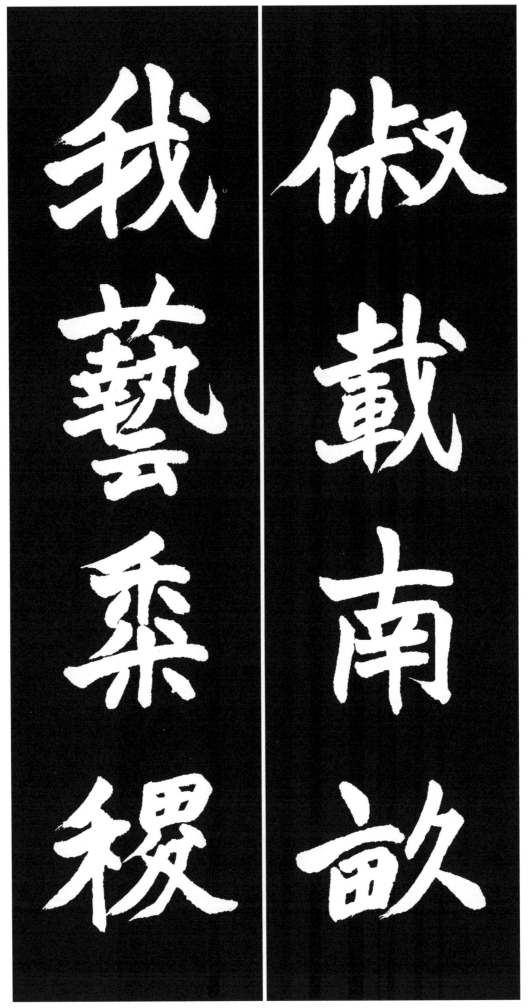

俶載南畝 我藝黍稷

숙재남묘 Finally, fill furrows in the south,
はじめて南の畝を耕し起こす

아예서직 I plant millet and grass.
私は黍や稷を植えて農業に励む

俶載南畝 我藝黍稷 一 숙재남묘 아예서직 一 봄이 되면 남쪽 이랑에서 일을 시작하니, 우리는 기장과 피를 심으리라.

俶 비로소 숙、載 실을 재、南 남녘 남、畝 이랑 묘、我 나 아、藝 심을 예、黍 기장 서、稷 피 직

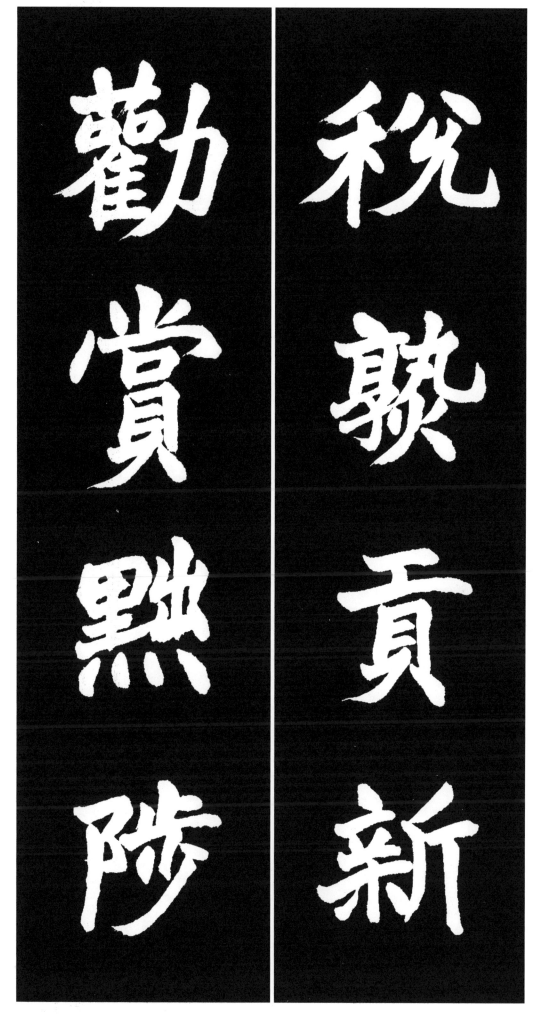

税孰（熟）貢新 勸賞黜陟 ㅣ 세숙공신 권상출척 ㅣ 익은 곡식으로 세금을 내고 새 곡식으로 종묘에 제사하니, 권면하고 상을 주되 무능한 사람은 내치고 유능한 사람은 등용한다.

稅 구실 세, 孰（熟） 익을 숙, 貢 바칠 공, 新 새로울 신, 勸 권할 권, 賞 상줄 상, 黜 내칠 출, 陟 오를 척

세숙공신 Tax the ripe, offer the new,
穀物が熟せば税として新穀を貢ぐ

권상출척 advise, prize, send, and promote it.
勧告に努め恩賞を与え, 無能な者を免黜し, 有能な者を昇格する

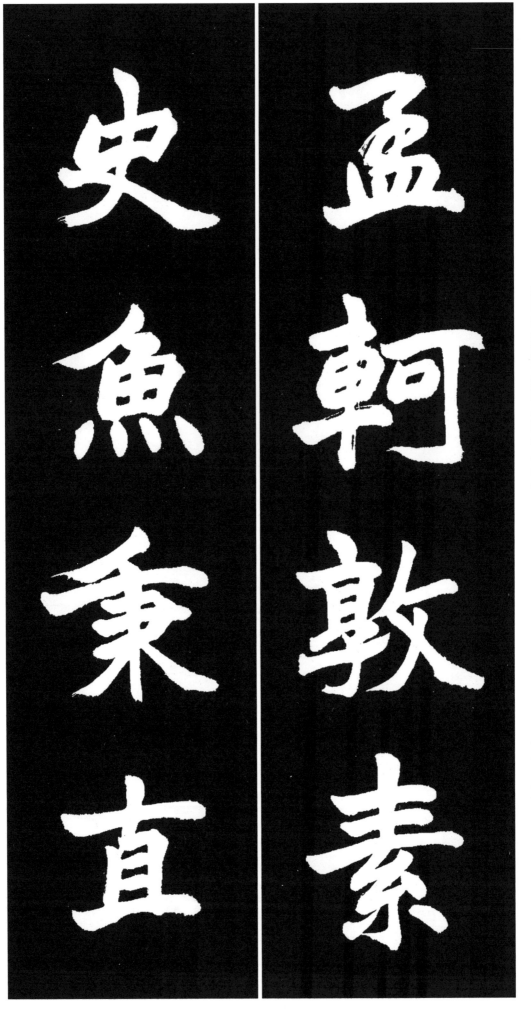

孟軻敦素 史魚秉直 I 맹가돈소 사어병직 I 맹자(孟子)는 행동이 도탑고 소박했으며、사어(史魚)는 직간(直諫)을 잘 하였다.

孟 맏 맹、軻 수레 가、敦 도타울 돈、素 바탕 소、史 역사 사、魚 물고기 어、秉 잡을 병、直 곧을 직

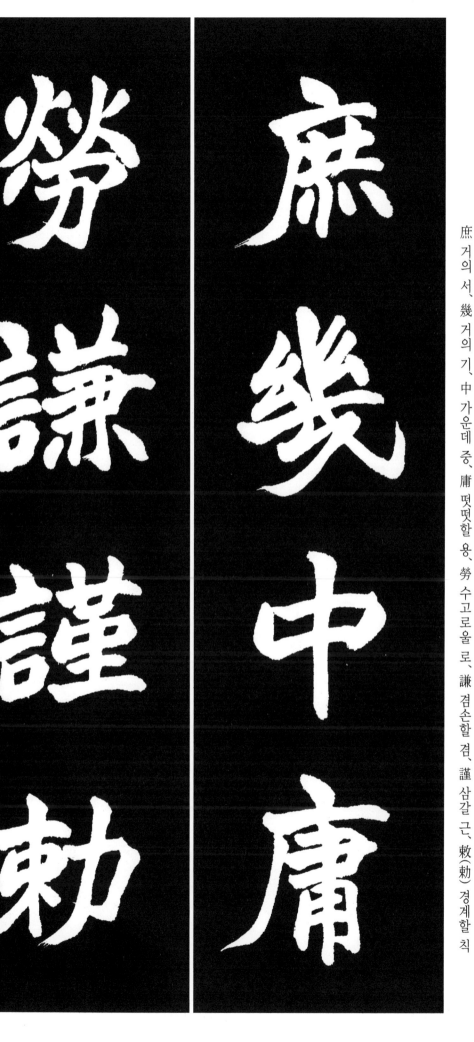

庶幾中庸 勞謙謹敕(勅) ― 서기중용 노겸근칙 ― 중용에 가까우려면, 근로하고 겸손하고 삼가고 신칙해야 한다.

庶 거의 서, 幾 거의 기, 中 가운데 중, 庸 떳떳할 용, 勞 수고로울 로, 謙 겸손할 겸, 謹 삼갈 근, 敕(勅) 경계할 칙

서기중용 To approach Jung-Yong (the golden mean),
中庸の正しい道に到達することを願う

노겸근칙 work hard, be modest, cautious, and alert,
勤勉で謙遜で慎ましからなければならない

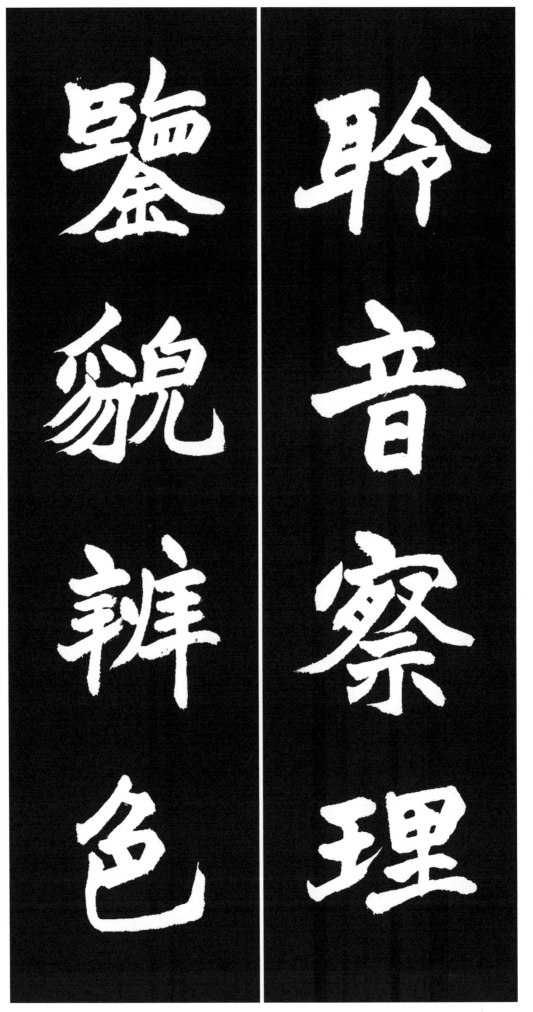

聆音察理 鑑貌辨色

聆音察理 鑑貌辨色 l 영음찰리 감모변색 l 소리를 들어 이치를 살피며, 모습을 거울삼아 낯빛을 분별한다.

聆 들을 령、音 소리 음、察 살필 찰、理 다스릴 리、鑑 거울 감、貌 모양 모、辨 분변할 변、色 빛 색

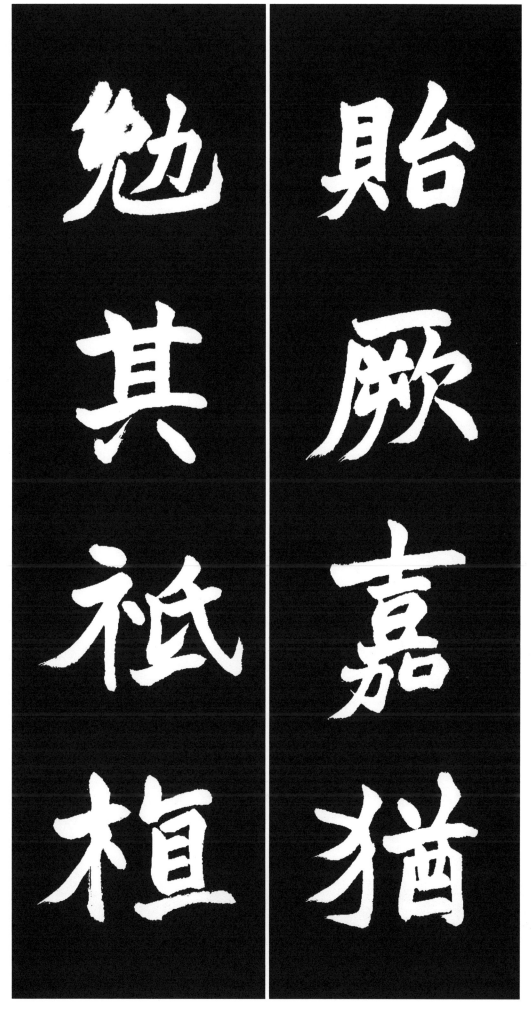

貽厥嘉猷 勉其祗植 ― 이궐가유 면기지식 ― 훌륭한 계획을 후손에게 남기고, 공경히 선조들의 계획을 심기에 힘써라.

貽 줄 이、厥 그 궐、嘉 아름다울 가、猷 꾀 유、勉 힘쓸 면、其 그 기、祗 공경 지、植 심을 식

이궐가유 Hand down the good plan,
立派な計画を子孫に残して

떤기지식 try to keep it politely.
その正しい計画を植えることに勉める

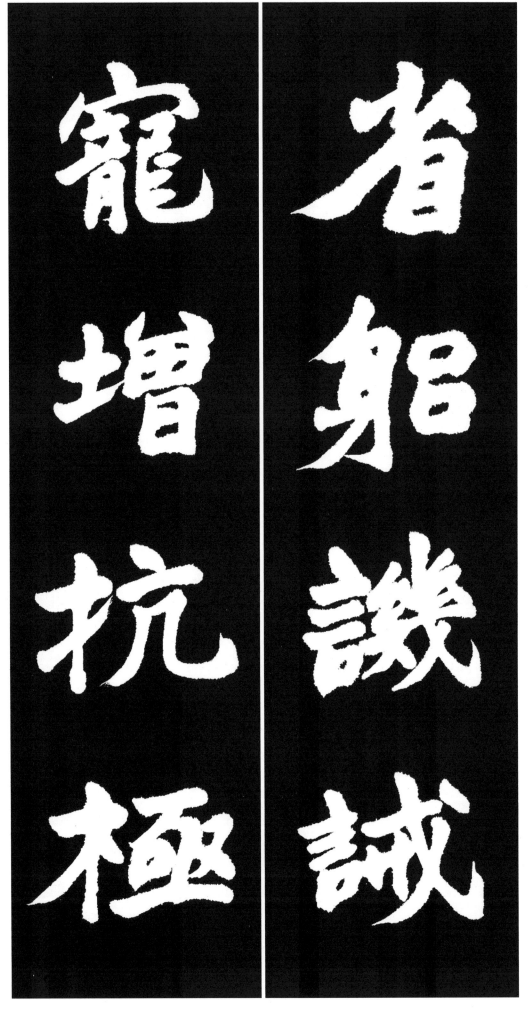

省躬譏誠 寵增抗極

성공기계 Observe, reflect, and watch out for your body, 自己の行いを省みて他人の謗りを誡める

총증항극 if gaining favor, dispute the end. 寵愛が增せば抗拒心が極まる

省躬譏誡 寵增抗極 一 성궁기계 총증항극 一 자기 몸을 살피고 남의 비방을 경계하며, 은총이 날로 더하면 항거심(抗拒心)이 극에 달함을 알라.

省 살필 성, 躬 몸 궁, 譏 나무랄 기, 誡 경계할 계, 寵 고일 총, 增 더할 증, 抗 겨룰 항, 極 다할 극

郇艸 金水蓮　96

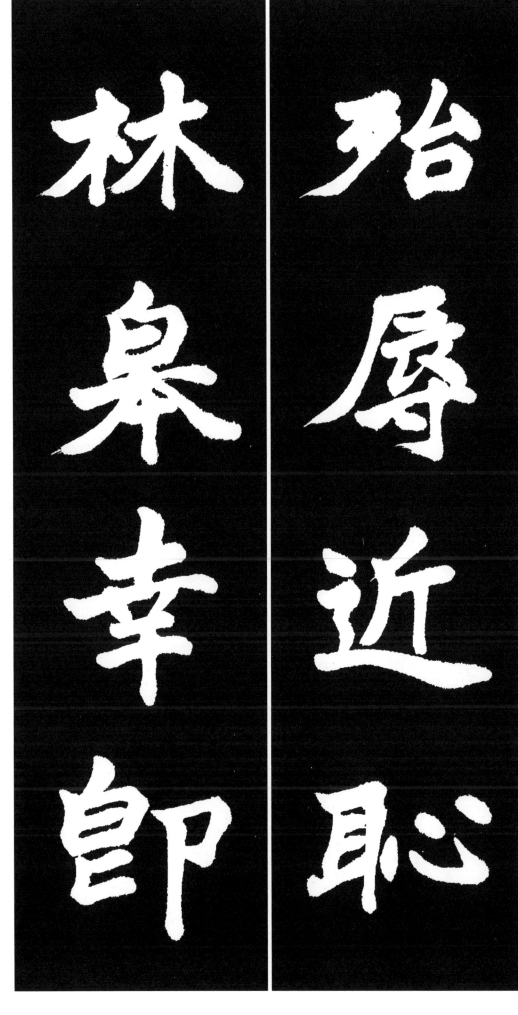

殆辱近恥 林皋（皐）幸即 ― 태욕근치 임고행즉 ― 위태로움과 욕됨은 부끄러움에 가까우니, 숲이 있는 물가로 가서 한거(閑居)하는 것이 좋다.

殆 위태할 태、辱 욕될 욕、近 가까울 근、恥 부끄러울 치、林 수풀 림、皋（皐）언덕 고、幸 갈 행、即 곧 즉

태욕근치 If dishonor is danger and close to disgrace,
危殆と辱は恥ずかしさに近い

임고행즉 soon, in the forest and hill, be happy.
山林や沼沢に囲まれた閑静な所で隠棲するのが幸いなことだ

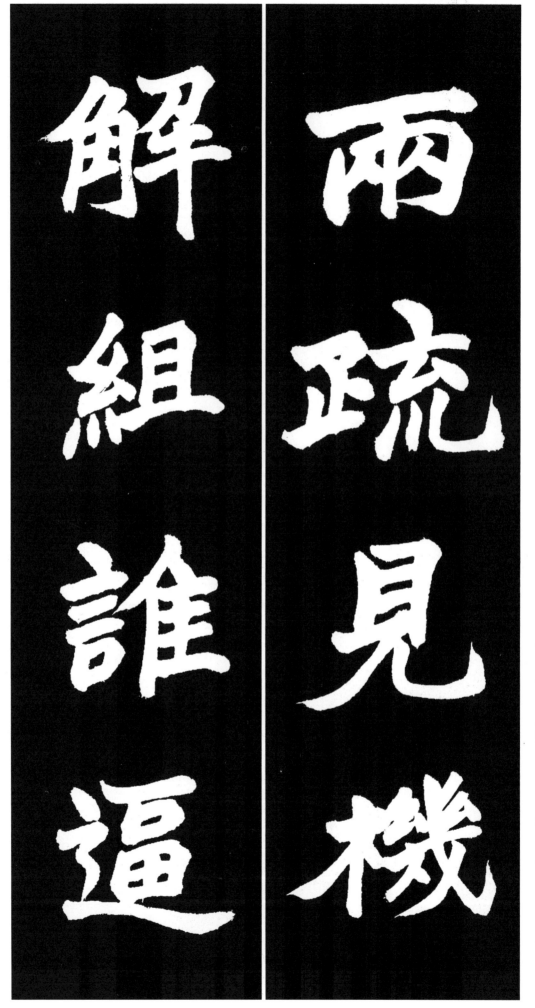

兩疏見機　解組誰逼

両疏見機 解組誰逼 ― 양소견기 해조수핍 ― 한대(漢代)의 소광(疏廣)과 소수(疏受)는 기회를 보아 인끈을 풀어 놓고 가버렸으니, 누가

그 행동을 막을 수 있으리오.

兩 두 량、疏 성글 소、見 볼 견、機 틀 기、解 풀 해、組 끈 조、誰 누구 수、逼 핍박할 핍

양소견기] As two So (So-gwang and So-su) saw a condition,

疏広と疏受は時機を見極めて

해조수핍] they united strings, who pressured them?

冠の紐を解いて辞職したことを誰が逼迫するだろうか

郇艸 金水蓮　98

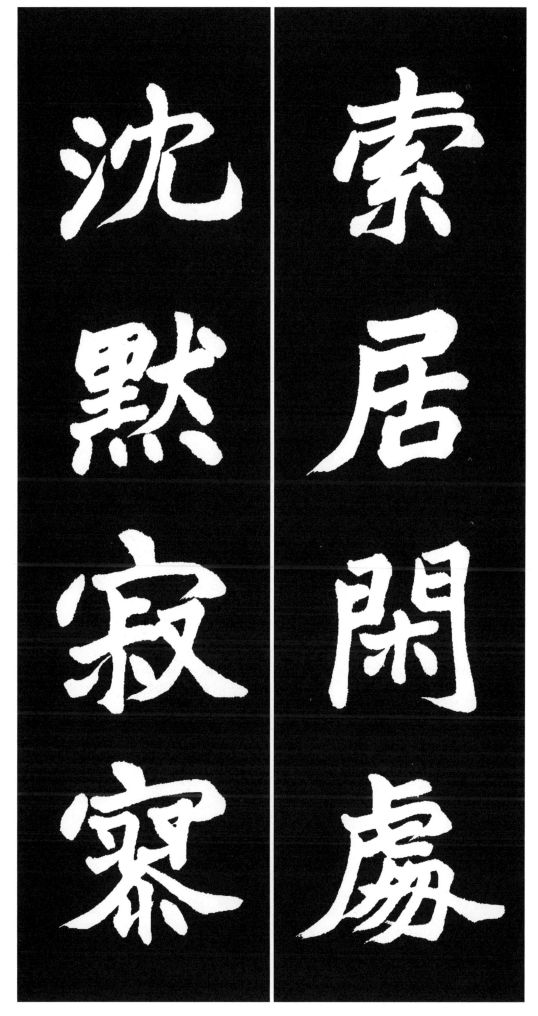

索居閑處 沈默寂寥 ― 색거한처 침묵적료 ― 한적한 곳을 찾아 사니, 말 한 마디도 없이 고요하기만 하다.

索 찾을 색、居 살 거、閑 한가할 한、處 곳 처、沈 잠길 침、默 잠잠할 묵、寂 고요할 적、寥 고요할 료

삭거한쳐 Search the free place, and live,
眼な所を探して居て

침묵적료 sinking, silently, quietly, and solitarily.
一言も言わず静かだ

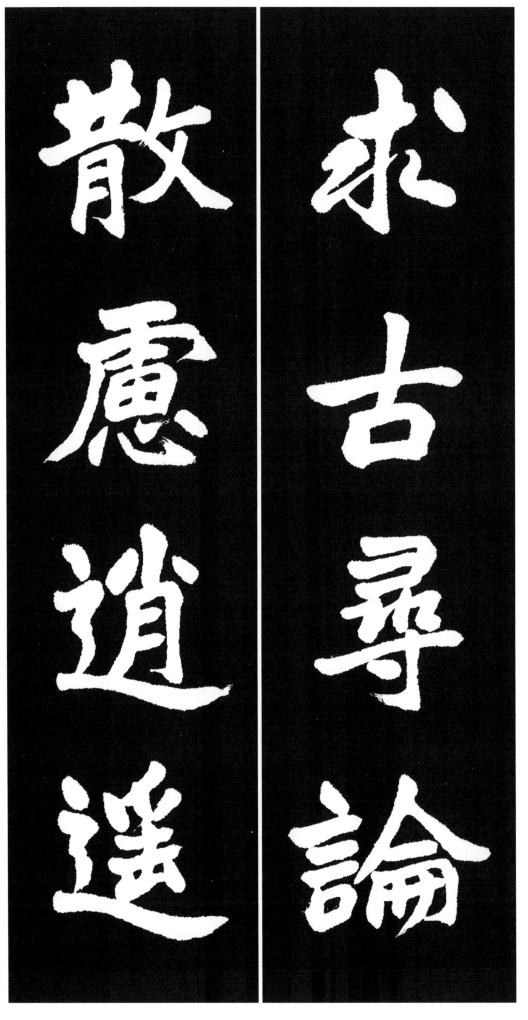

求古尋論 散慮逍遙

구고심론 Pursue, search, and discuss the past,
昔の人の文を求めて道を探しながら

산려소요 scatter, thoughts, stroll, and walk,
すべての考えを散らして平和に遊ぶ

求古尋論 散慮逍遙 一 구고심론 산려소요 一 옛 사람의 글을 구하고 도(道)를 찾으며, 모든 생각을 흩어버리고 평화로이 노닌다.

求 구할 구、古 예 고、尋 찾을 심、論 의논할 론、散 흩을 산、慮 생각 려、逍 노닐 소、遙 노닐 요

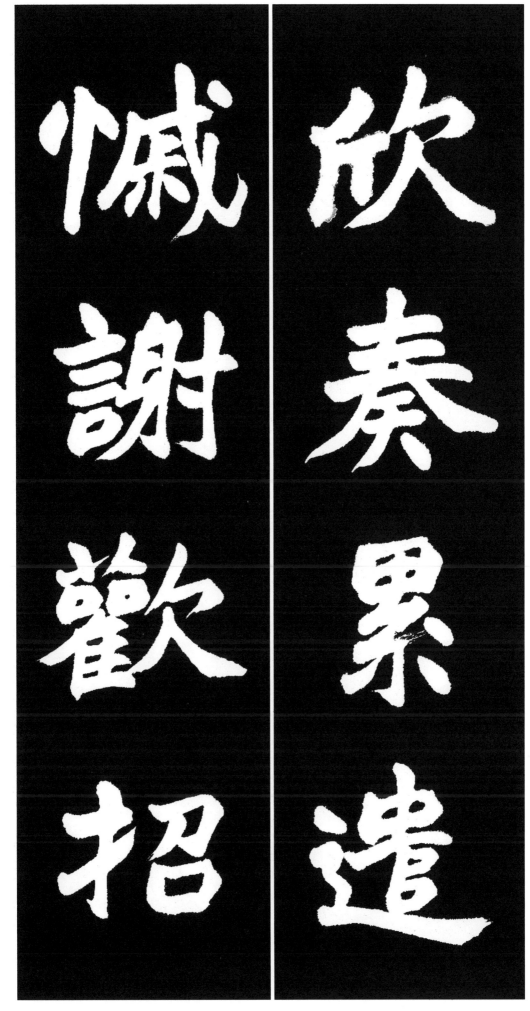

欣奏累遣 慽(感)謝歡招 ― 흔주루견 척사환초 ― 기쁨은 모여들고 번거로움은 사라지니、슬픔은 물러가고 즐거움이 온다。

欣 기쁠 흔、奏 아뢸 주、累 누끼칠 루、遣 보낼 견、慽(感) 슬플 척、謝 물러갈 사、歡 기쁠 환、招 부를 초

흔주누견 Say delight, send out trouble
喜ばしい気持ちで心が満たされれば悩みや憂いは去っていく

척사환초 decline sadness, and call happiness.
悩みや憂いが去れば喜びや楽しみがやってくる

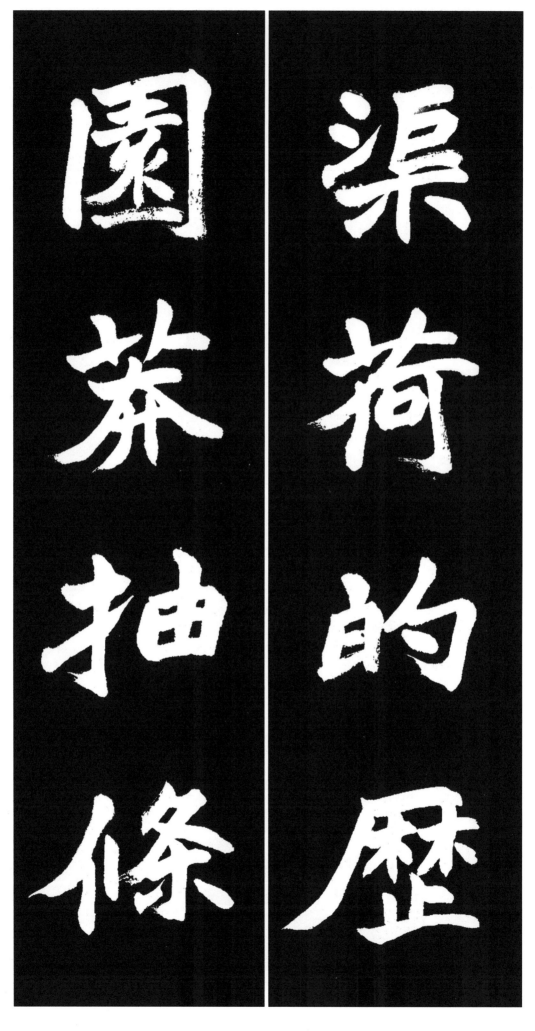

渠荷的歷　園莽抽條

渠 개천 거, 荷 연꽃 하, 的 과녁 적, 歷 지날 력, 園 동산 원, 莽 풀 망, 抽 뺄 추, 條 가지 조

渠 개천 거, 荷 연꽃 하, 的 과녁 적, 歷 지날 력, 園 동산 원, 莽 풀 망, 抽 뺄 추, 條 가지 조

渠荷的歷 園莽抽條 ― 거하적력 원망추조 ― 도랑의 연꽃은 곱고 분명하며, 동산에 우거진 풀들은 쭉쭉 뻗어나다.

거하적력 Lotus flowers are bright and clean in the ditch,
溝の蓮の花が鮮やかに咲いている

원망추조 in the garden, grass spreads stems.
庭園の草々が生い茂り木々は枝を伸ばす

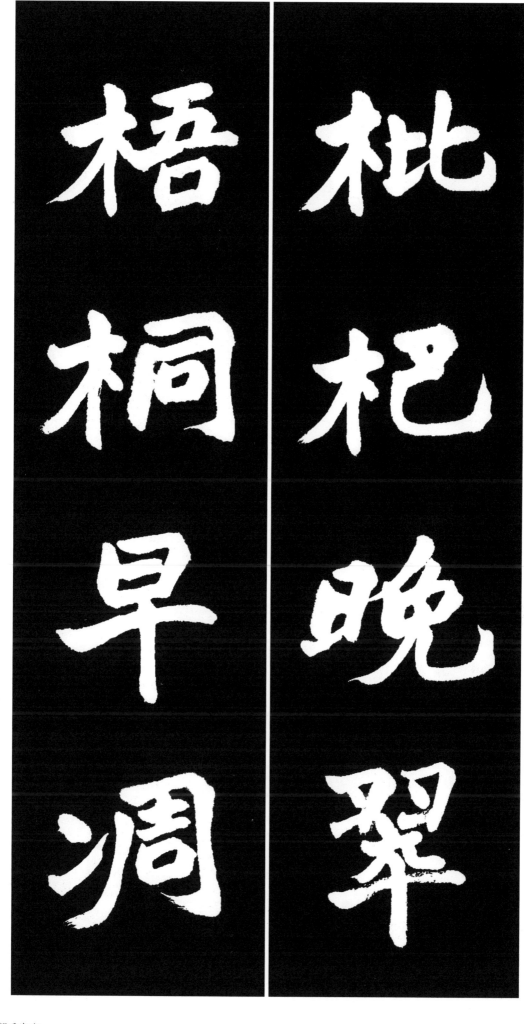

枇杷晩翠 梧桐早彫(凋) ― 비파나무 잎새는 늦도록 푸르고, 오동나무 잎새는 일찍부터 시든다.

枇 비파나무 비、杷 비파나무 파、晩 늦을 만、翠 푸를 취、梧 오동나무 오、桐 오동나무 동、早 이를 조、彫(凋) 시들 조

비파·민쥐 Loquatt trees are green late,
枇杷は冬になっても葉が青々としている

오동조소 paulownia trees wither early.
桐は早凋秋には枯れる

陳根委翳 落葉飄飆

陳根委翳 落葉飄飆

陳根委翳 一 진근위예 낙엽표요 一 묵은 뿌리들은 버려져 있고, 떨어진 나뭇잎은 바람따라 흩날린다.

陳 묵을 진、根 뿌리 근、委 맡길 위、翳 가릴 예、落 떨어질락、葉 잎 엽、飄 나부낄 표、飆 나부낄 요

郇艸 金水蓮　104

진근위예 Old roots piled up in drought,
古い根株は衰え倒れ

낙엽표요 fallen leaves flutter.
落ち葉は風に飄々と舞う

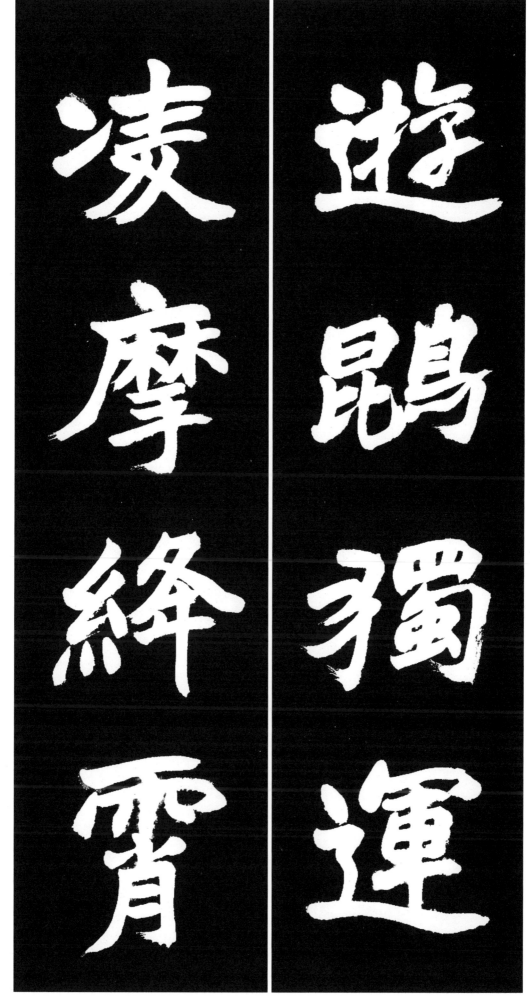

遊鵾(鯤)獨運 凌摩絳霄 一 유곤독운 능마강소 一 곤어 는 홀로 바다를 노닐다가, 붕새 되어 올라가면 붉은 하늘을 누비고 날아다닌다.

遊 놀 유、鵾(鯤) 큰고기 곤、獨 홀로 독、運 움직일 운、凌 능멸할 릉、摩 만질 마、絳 붉을 강、霄 하늘 소

유곤독운 A Gon fish plays and moves alone,
遊ぶ大鳥ひとり巡りて

능마강소 pats the red sky, disregarding it
夕焼け空に迫り越ゆく

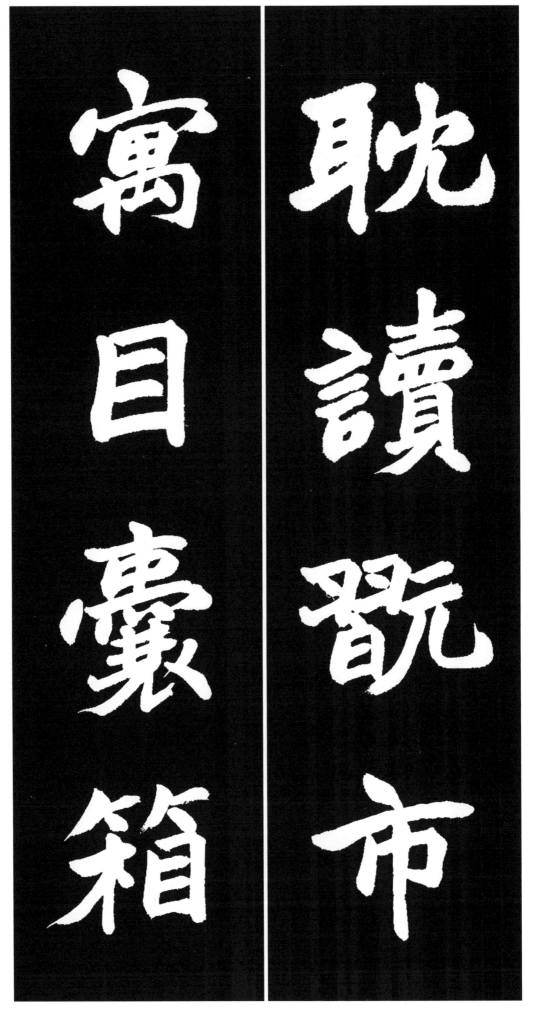

耽讀玩(翫)市 寓目囊箱 ― 탐독완시 우목낭상 ― 저잣거리 책방에서 글 읽기에 흠뻑 빠져, 정신 차려 자세히 보니 마치 글을 주머니나 상자 속에 갈무리하는 것 같다.

耽 즐길 탐, 讀 읽을 독, 玩(翫) 구경 완, 市 저자 시, 寓 붙일 우, 目 눈 목, 囊 주머니 낭, 箱 상자 상

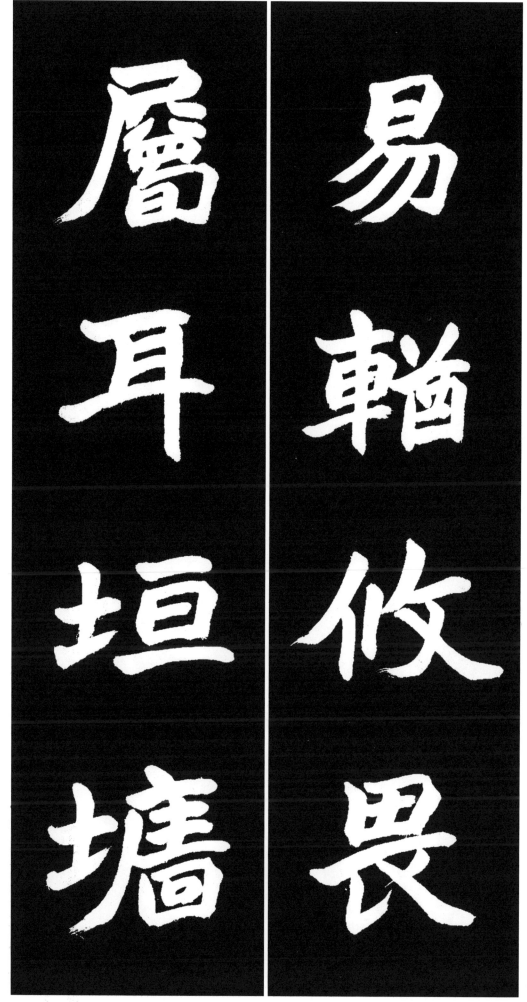

易輶攸畏 屬耳垣牆 ― 이유유외 속이원장 ― 말하기를 쉽고 가벼이 여기는 것은 두려워할 만한 일이니, 남이 담에 귀를 기울여 듣는 것처럼 조심하라.

易 쉬울 이、輶 가벼울 유、攸 바 유、畏 두려울 외、屬 붙일 속、耳 귀 이、垣 담 원、牆 담 장

이유유외 Fear easy and light things,
輕挙妄動おそれるところ

속이원장 the was has ears.
壁に耳あり障子に目あり

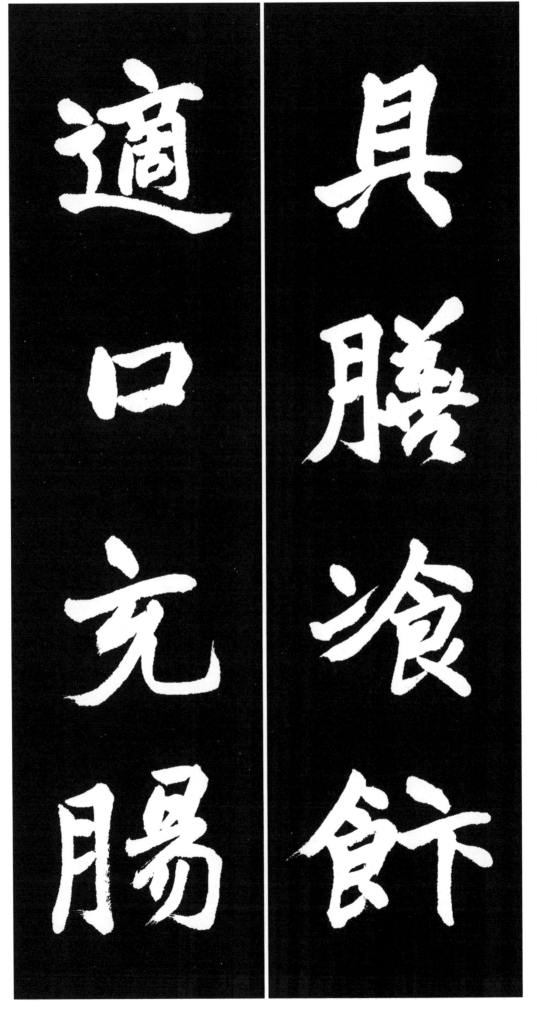

具膳飡飯 適口充腸

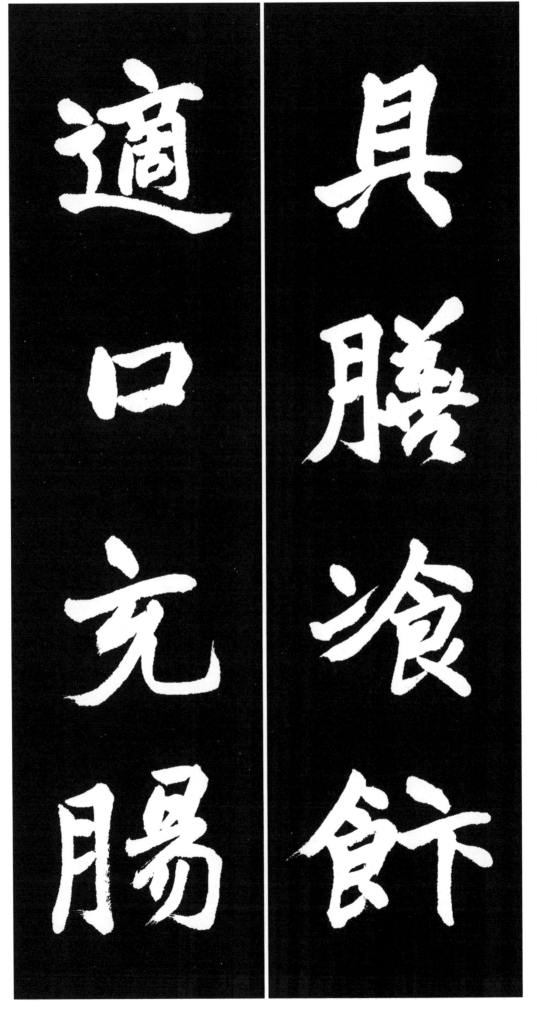

구선순반 Prepare side dishes and rice,
料理を並べあれこれ食べる

적구충장 match a mouth and satisfy bowels.
うまくて腹がふくれればよい

具膳飡飯 適口充腸 ― 구선손반 적구충장 ― 반찬을 갖추어 밥을 먹으니, 입맛에 맞게 창자를 채울 뿐이다.

具 갖출 구、膳 반찬 선、飡 밥 손、飯 밥 반、適 마침 적、口 입 구、充 채울 충、腸 창자 장

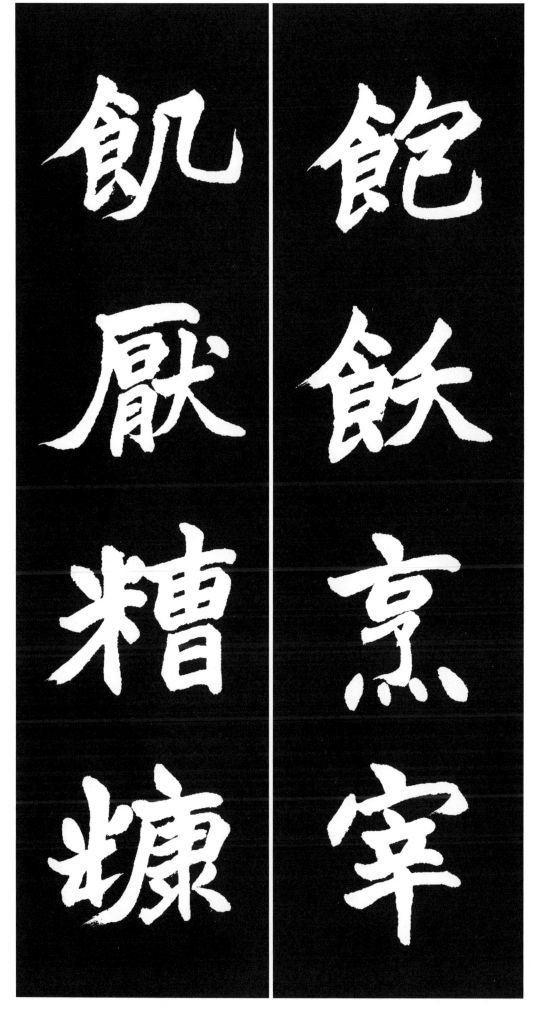

飽飫烹宰 飢厭糟糠 一 포 어 팽재 기염조강 一 배부르면 아무리 맛있는 요리도 먹기 싫고, 굶주리면 술지게미와 쌀겨도 만족스럽다.

飽 배부를 포, 飫 배부를 어, 烹 삶을 팽, 宰 재상 재, 飢 주릴 기, 厭 싫을 염, 糟 지게미 조, 糠 겨 강

포 어 팽재 If full, boiled food is controlled,
たらふく食って料理にあきる

기염조강 if hungry, dreg and chaff are not bad.
飢えたときには糠でも食う

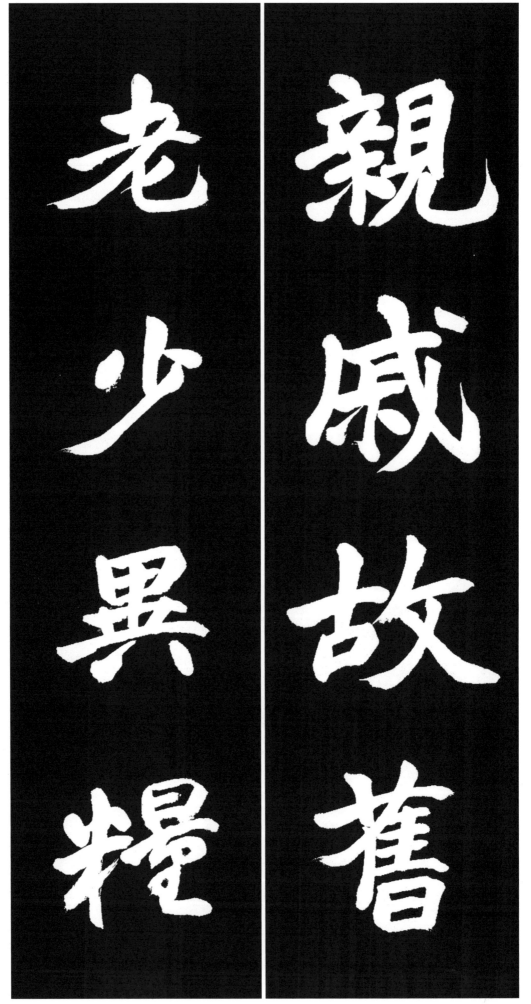

親戚故舊 老少異糧 ― 친척고구 노소이량 ― 친척이나 친구들을 대접할 때는, 노인과 젊은이의 음식을 달리해야 한다.

親 친할 친, 戚 겨레 척, 故 연고 고, 舊 옛 구, 老 늙을 로, 少 젊을 소, 異 다를 이, 糧 양식 량

妾御績紡 侍巾帷房 ー 첩어적방 시건유방 ー 아내나 첩은 길쌈을 하고、 안방에서는 수건과 빗을 가지고 남편을 섬긴다。

妾 첩 첩、 御 모실 어、 績 길쌈 적、 紡 길쌈 방、 侍 모실 시、 巾 수건 건、 帷 장막 유、 房 방 방

妾 御 績 紡

侍 巾 帷 房

첩어적방 A mistress woman spins, manages thread and,
女の仕事糸つむぎ織る

시건유방 supports with a towel in the curtained room.
部屋では手ぬぐいと櫛を持って夫に仕える

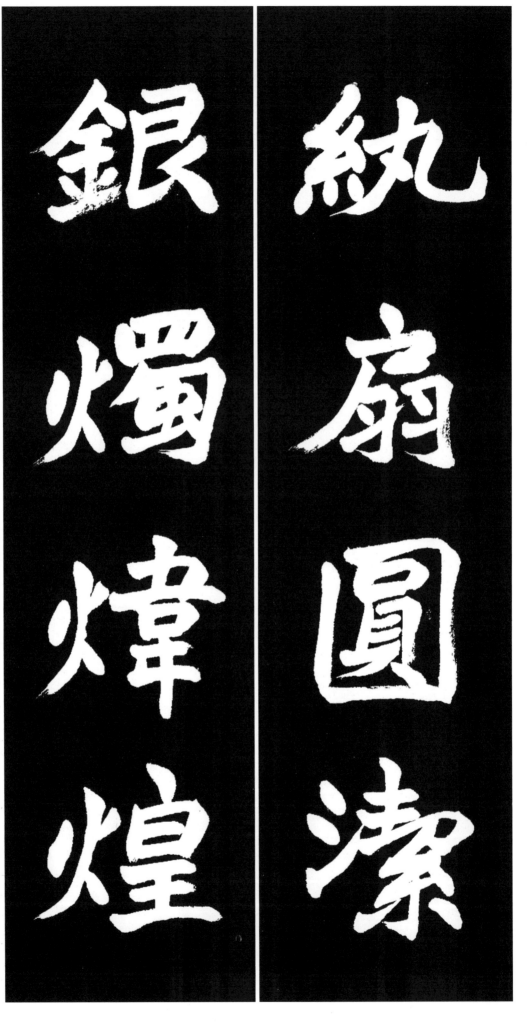

은촉위황 silver candlelight shines.
銀色のろうそくの火はきらびやかに光る

紈扇圓潔 銀燭煒煌

紈扇圓潔 銀燭煒煌 ― 환선원결 은촉위황 ― 비단 부채는 둥글고 깨끗하며, 은빛 촛불은 휘황하게 빛난다.

紈 흰깁 환, 扇 부채 선, 圓 둥글 원, 潔 깨끗할 결, 銀 은 은, 燭 촛불 촉, 煒 빛날 위, 煌 빛날 황

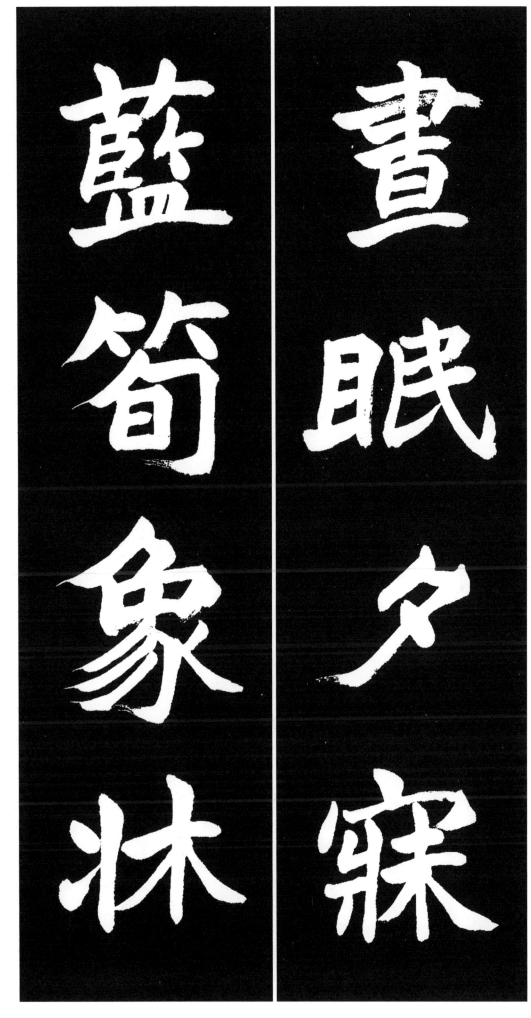

晝眠夕寐 藍筍象牀 ー 주면석매 남순상상 ー 낮잠을 즐기거나 밤잠을 누리는、 상아로 장식한 대나무 침상이다。

晝 낮 주、眠 졸 면、夕 저녁 석、寐 잘 매、藍 쪽 람、筍 댓순 순、象 코끼리 상、牀 평상 상

주면석매 Doze in the daytime and sleep at the night
晝寢のときは竹の敷物

남순상상 on the bed with indigo bamboo embroidered elepahnts
夜寝るときは象牙の寝床

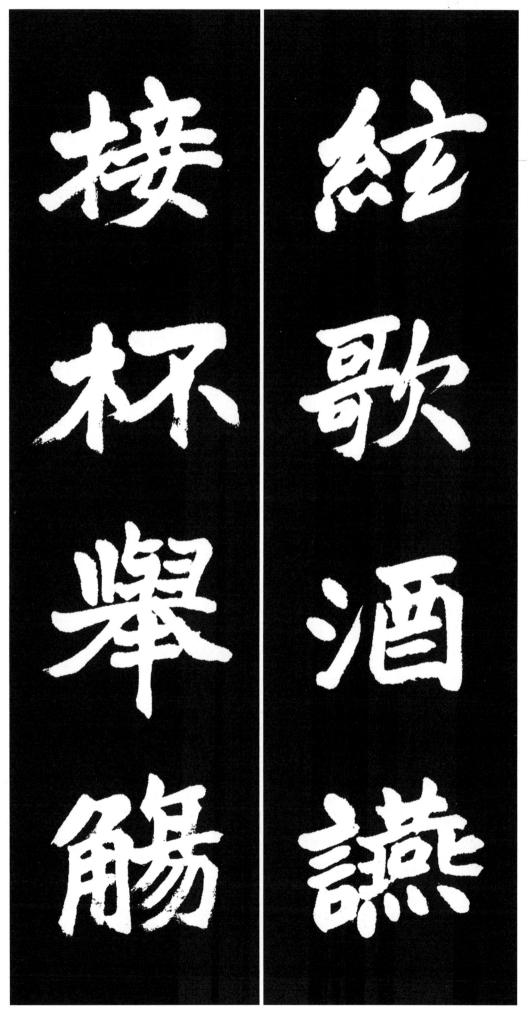

絃歌酒讌 接杯擧觴

현가주연 Sing and play the string and drinking wine in the feast
琴ひき歌い酒盛りをする

접배거상 hold and raise the glass of wine.
さかずき交え酒くみかわす

絃歌酒讌 接杯擧觴 ─ 현가주연 접배거상 ─ 연주하고 노래하는 잔치마당에서는, 잔을 주고받기도 하며 혼자서 들기도 한다.

絃 줄 현、 歌 노래 가、 酒 술 주、 讌 잔치 연、 接 접할 접、 杯 잔 배、 擧 들 거、 觴 잔 상

矯手頓足 悅豫且康

矯 들 교、手 손 수、頓 두드릴 돈、足 발 족、悅 기쁠 열、豫 기쁠 예、且 또 차、康 편안 강

교수돈족 열예차강 一 손을 들고 발을 굴러 춤을 추니, 기쁘고도 편안하다.

矯手頓足

교수돈족 To raise hands and knock feet is,
手を上げ踊り足踏み鳴らす

悅豫且康

열예차강 pleasnat, joyfu, and comfortable.
喜び合つて更に楽しむ

嫡後嗣續

祭祀蒸嘗

적후사속 The first-born son succeeds for next
嫡子長男親の跡継ぎ

제사증상 performs Jeong and Sang rituals
四季の祭りに先祖を祀る

嫡後嗣續 祭祀蒸嘗 ─ 적후사속 제사증상 ─ 적장자는 가문의 맥을 이어, 겨울의 증(蒸)제사와 가을의 상(嘗)제사를 지낸다.

嫡 맏 적、後 뒤 후、嗣 이을 사、續 이를 속、祭 제사 제、祀 제사 사、蒸 찔 증、嘗 맛볼 상

稽顙再拜 慄(悚)懼恐惶

稽顙再拜 송구공황 ─ 이마를 조아려서 두 번 절하고、두려워하고 공경한다。

稽 조아릴 계、顙 이마 상、再 두 재、拜 절 배、慄(悚) 두려울 송、懼 두려울 구、恐 두려울 공、惶 두려울 황

稽顙再拜 Bend a forehead and bow twice,

稽顙再拜
頭地に着け二度礼をする

慄懼恐惶 with condolences and sympathy.

慄懼恐惶
恐れつつしみ敬い拜む

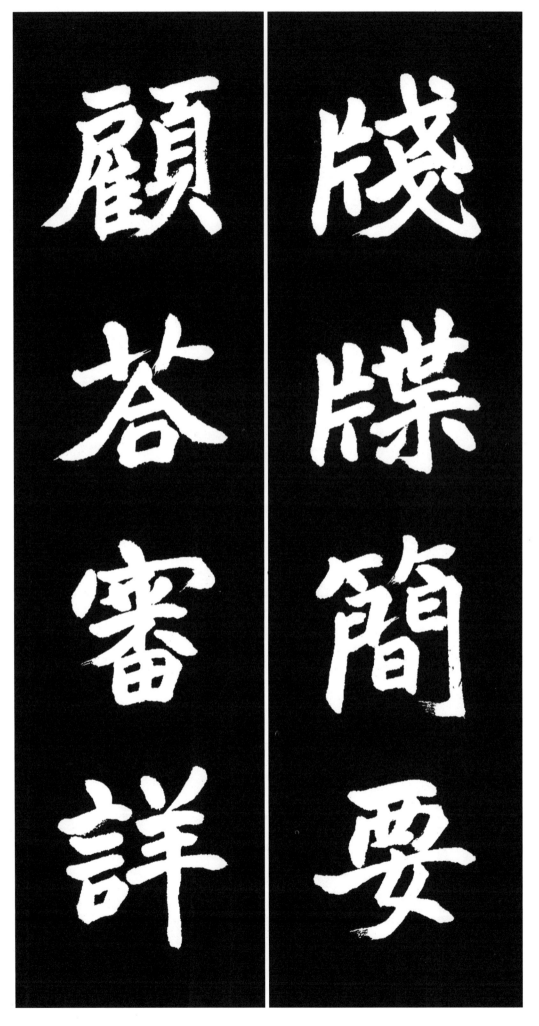

箋牒簡要 顧答審詳

箋牒簡要 顧答審詳 ― 전첩간요 고답심상 ― 편지는 간단명료해야 하고, 안부를 묻거나 대답할 때에는 자세히 살펴서 명백히 해야 한다.

箋(牋) 편지 전, 牒 편지 첩, 簡 대쪽 간, 要 중요할 요, 顧 돌아볼 고, 答 대답 답, 審 살필 심, 詳 자세할 상

骸垢想浴 執熱願凉 一 해구상욕 집열원량 一 몸에 때가 끼면 목욕할 것을 생각하고、 뜨거운 것을 잡으면 시원하기를 바란다。

骸 뼈 해、垢 때 구、想 생각 상、浴 목욕 욕、執 잡을 집、熱 더울 열、願 원할 원、凉 서늘할 량

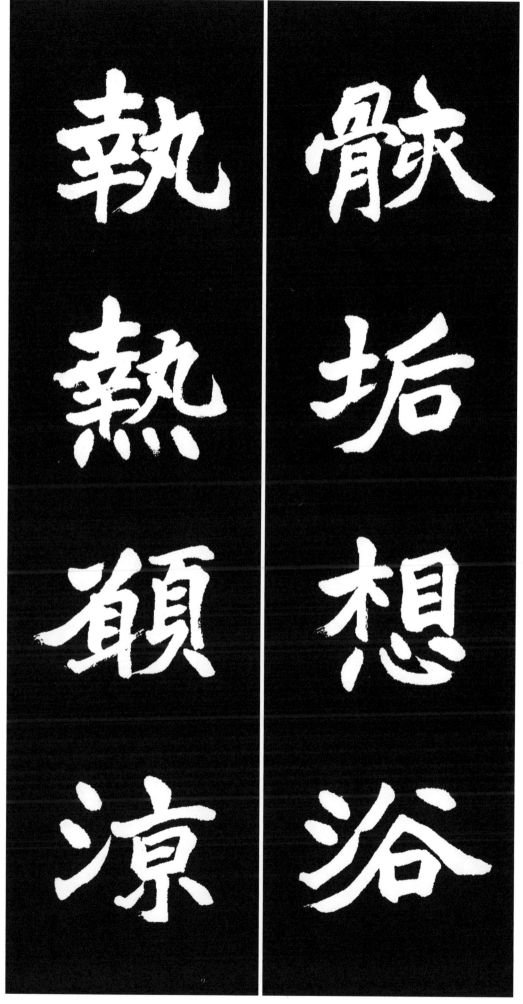

해구상욕 If a bone becomes dirty, think about a bath,
からだの汚れ水浴び望む

집열원량 if taking hotness, want coolness.
熱くなったら涼しさ願う

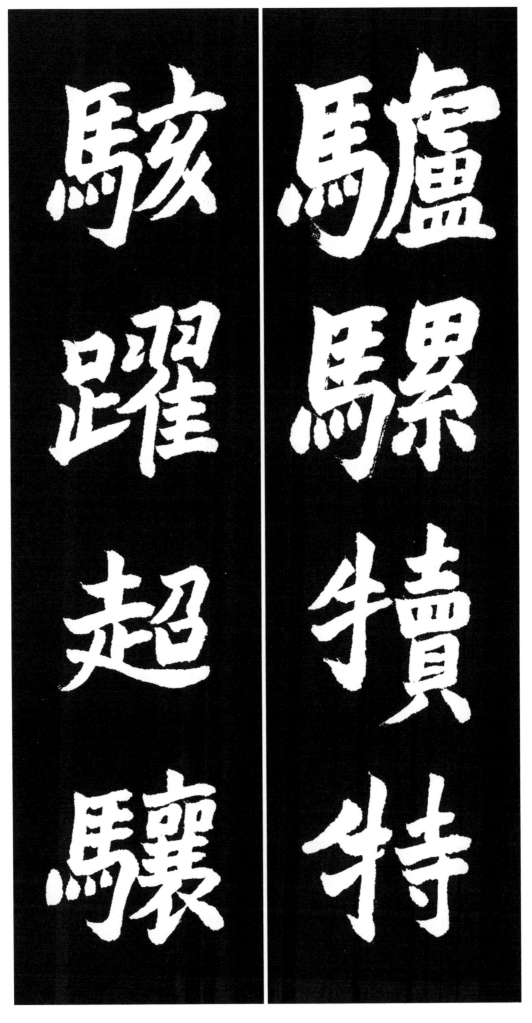

驢贏（騾）犢特 駭躍超驤

여라독특 Donkeys, mules, calves, and cows,
驢馬と騾馬と子牛が

해약초양 shock, run, jump, and dash.
驚き跳ねてとび越え走る

驢贏（騾）犢特｜여라독특 해약초양｜나귀와 노새와 송아지와 소들이, 놀라서 뛰고 달린다.

驢 나귀 려, 贏（騾）노새 라, 犢 송아지 독, 特 수소 특, 駭 놀랄 해, 躍 뛸 약, 超 뛰어 넘을 초, 驤 달릴 양

誅斬賊盜 捕獲叛亡 一 주참적도 포획반망 一 도적을 처벌하고 베며、배반자와 도망자를 사로잡는다。

誅 벨 주、斬 벨 참、賊 도적 적、盜 도적 도、捕 잡을 포、獲 얻을 획、叛 배반할 반、亡 도망 망

誅斬賊盜

捕獲叛亡

주참적도 kill and behead rebels and thieves,
盜賊は罪責め斬り殺す

포획반망 if betraying and escaping, catch.
謀叛逃亡追って捕らえる

誅

斬

賊

盜

捕

獲

叛

亡

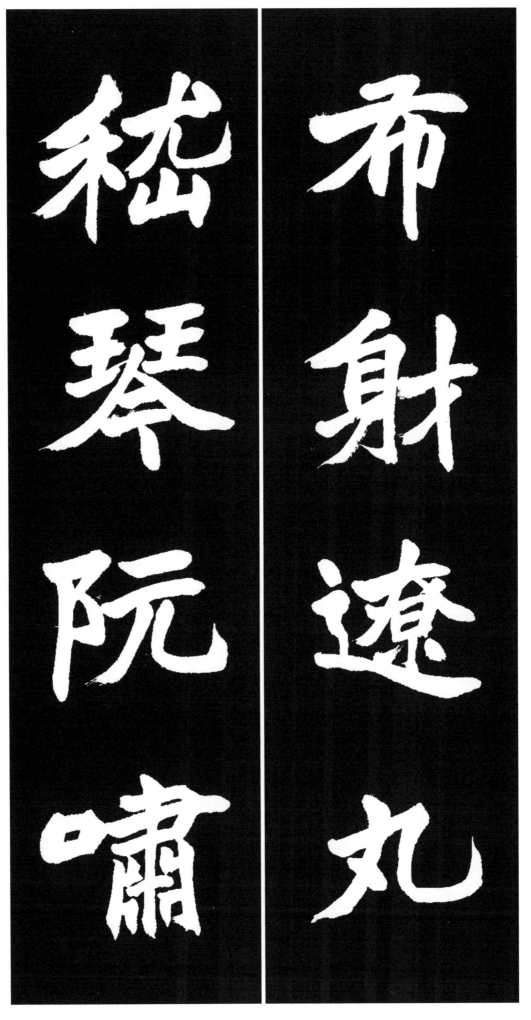

포사료환 Yeo-po shot, Ung-ui-ryeo with a ball,
呂布の騎射宜遼お手玉

혜금완소 Hye-gang with the strings, Wan-jeok whistled,
嵆康の琴と阮籍の口笛は有名だ

布射遼丸 嵆琴阮嘯 一 포사료환 혜금완소 一 여포(呂布)의 활쏘기, 웅의료(熊宜遼)의 탄환 돌리기며, 혜강(嵆康)의 거문고 타기, 완적(阮籍)의 휘파람은 모두 유명하다.

布 베 포、射 쏠 사、遼 벗 료、丸 탄환 환、嵆 성 혜、琴 거문고 금、阮 성 완、嘯 휘파람불 소

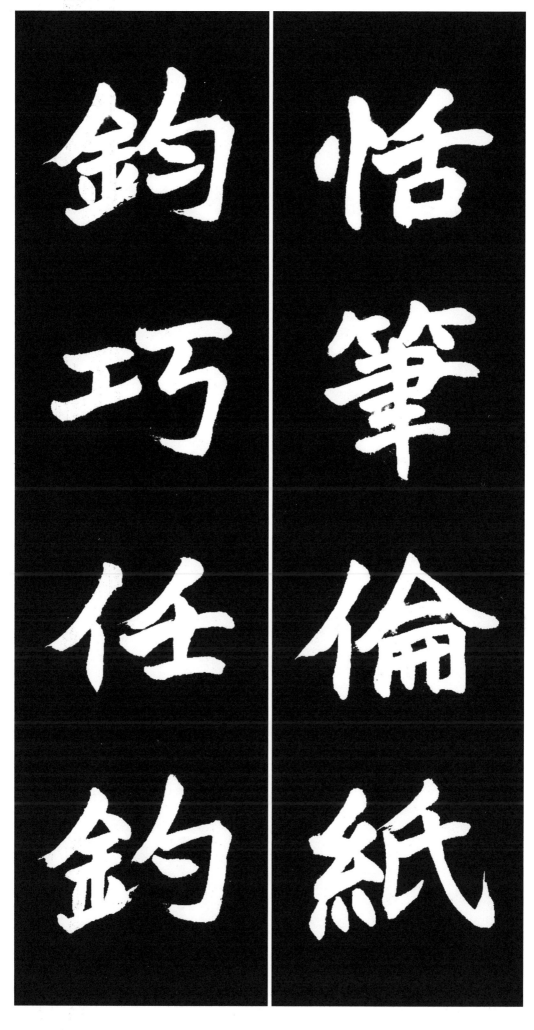

恬筆倫紙 鈞巧任釣

恬筆倫紙 鈞巧任釣 一 염필륜지 균교임조 一 몽염(蒙恬)은 붓을 만들고, 채륜(蔡倫)은 종이를 만들었고, 마균(馬鈞)은 기교가 있었고,
임공자(任公子)는 낚시를 잘했다.

恬 편안할 염, 筆 붓 필, 倫 인륜 륜, 紙 종이 지, 鈞 서른근 균, 巧 공교할 교, 任 맡길 임, 釣 낚시 조

염필륜지 Mong-yeom's brush, Chae-ryun's paper,
蒙恬は筆を蔡倫は紙を作って

균교임조 Ma-gyun's skills, Im-gong-ja's fishing rods.
任公子は釣りが上手い

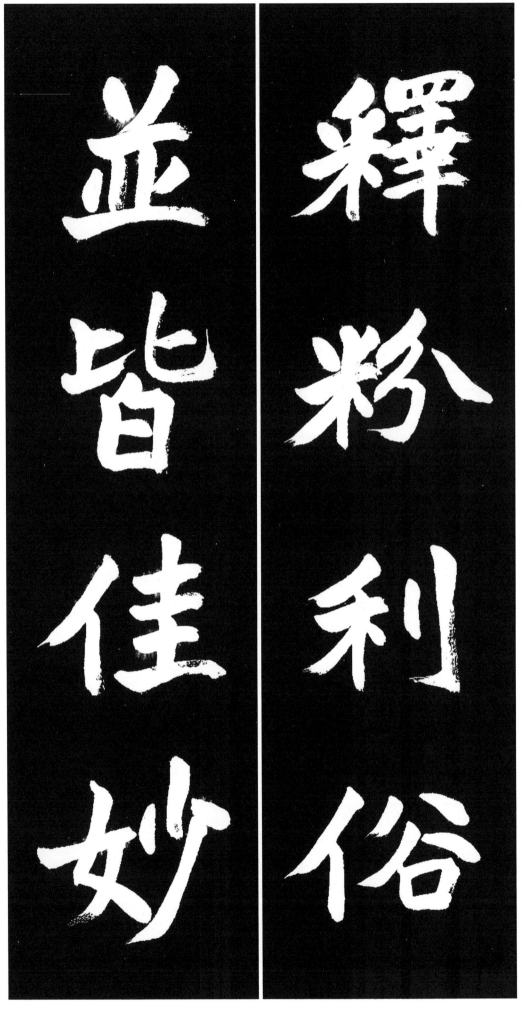

釋紛利俗 並皆佳妙 ― 석분리속 병개가묘 ― 어지러움을 풀어 세상을 이롭게 하였으니, 이들은 모두 다 아름답고 묘한 사람들이다.

釋 풀 석、 紛 어지러울 분、 利 이로울 리、 俗 풍속 속、 並 아우를 병、 皆 다 개、 佳 아름다울 가、 妙 묘할 묘

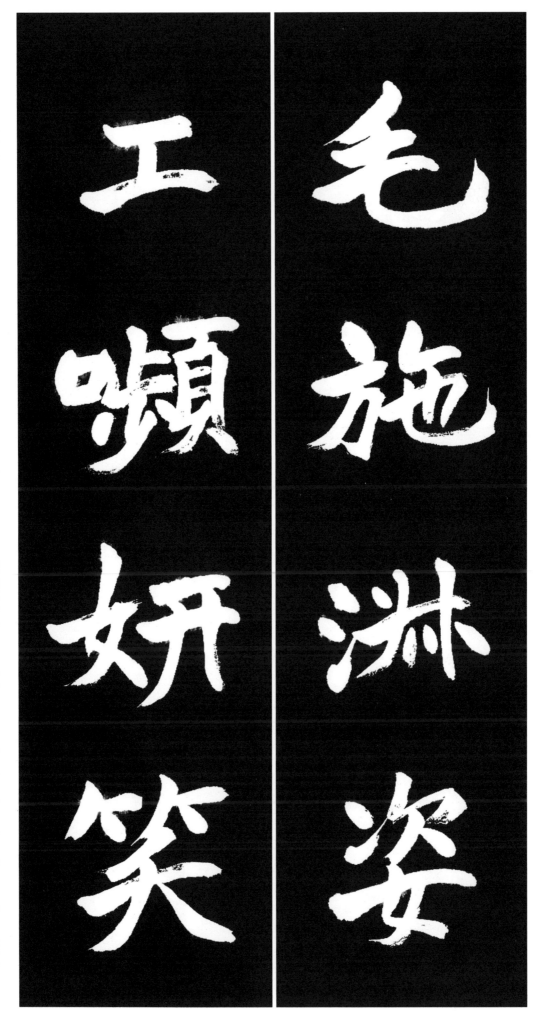

毛施淑姿 工嚬妍笑 ― 모시숙자 공빈연소 ― 오나라 모장(毛嬙)과 월나라 서시(西施)는 자태가 아름다워, 찌푸림도 교묘하고 웃음은 곱기도 하였다.

毛 털 모、 施 베풀 시、 淑 맑을 숙、 姿 자태 자、 工 장인 공、 嚬 찡그릴 빈、 妍 고울 연、 笑 웃음 소

묘시숙자 Appearances of Mo-jang and Seo-si were clean,
毛嬙と西施は絶世美人だった

工嚬妍笑 frowned face was fascinating, laugh was beautiful.
顰うるわし笑いなまめく

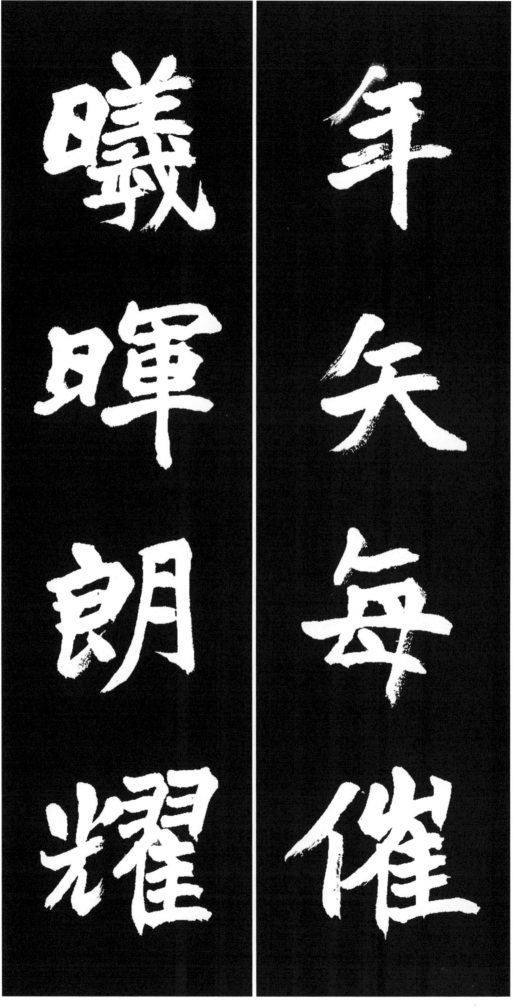

년시매최 Time is flies like an arrow everyday, The year file
歲月は矢のように速くなることを促すが

희휘랑요 the sun shines brightly.
陽は輝いて明るく光る

年矢每催 羲暉朗曜 ㅣ 연시매최 희휘랑요 ㅣ 세월은 살같이 매양 빠르기를 재촉하건만, 햇빛은 밝고 빛나기만 하구나.

年 해 년, 矢 화살 시, 每 매양 매, 催 재촉할 최, 羲 복희 희, 暉 햇빛 휘, 朗 밝을 랑, 曜 빛날 요

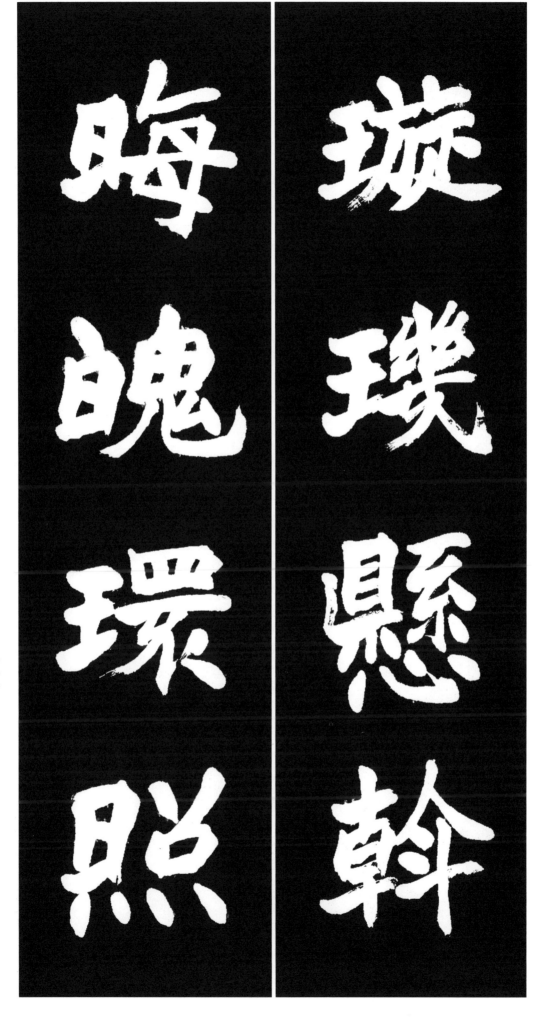

璿（璇）璣懸斡　晦魄環照 ｜ 선기현알　회백환조 ｜ 선기옥형（璇璣玉衡）은 공중에 매달려 돌고, 어두움과 밝음이 돌고 돌면서 비쳐준다.

璿（璇）구슬 선, 璣 구슬 기, 懸 달 현, 斡 돌 알, 晦 그믐 회, 魄 넋 백, 環 고리 환, 照 비칠 조

선기현알 Seon-gi, the device for astronomy, rotates hung,
きらめく星は移ろい巡り

회백환조 the old moon shines rotating darkly.
暗さと明るさが回り、照らし合わせてくれる

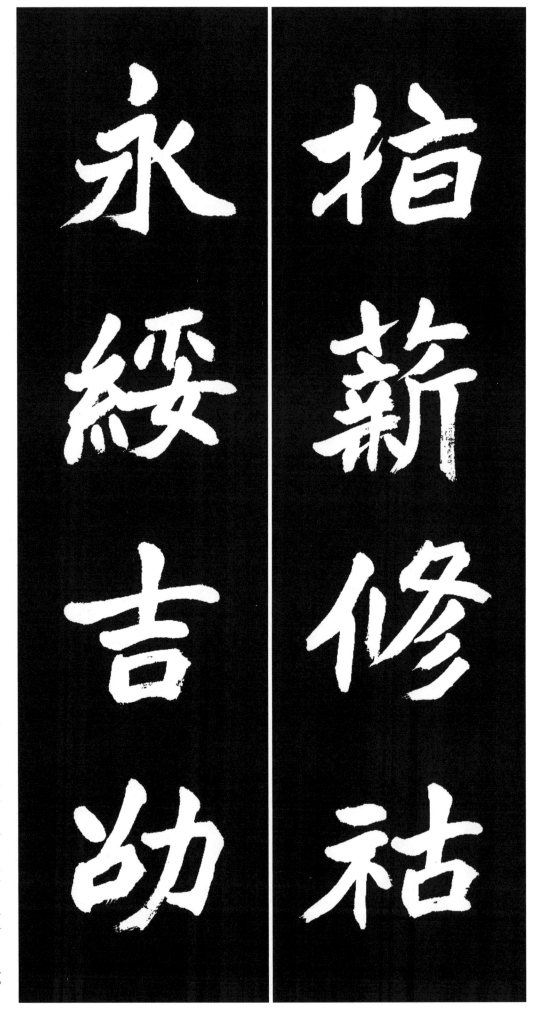

영수길소 peace and luck increase long.
永久に安らぎ福につとめる

指薪修祐 永綏吉邵 — 지신수우 영수길소 — 복을 닦는 것이 나무섶과 불씨를 옮기는 데 비유될 정도라면, 길이 편안하여 상서로움이 높아지리라.

指 가리킬 지、薪 섶 신、修 닦을 수、祐 복 우、永 길 영、綏 평안할 수(유)、吉 길할 길、邵 높을 소

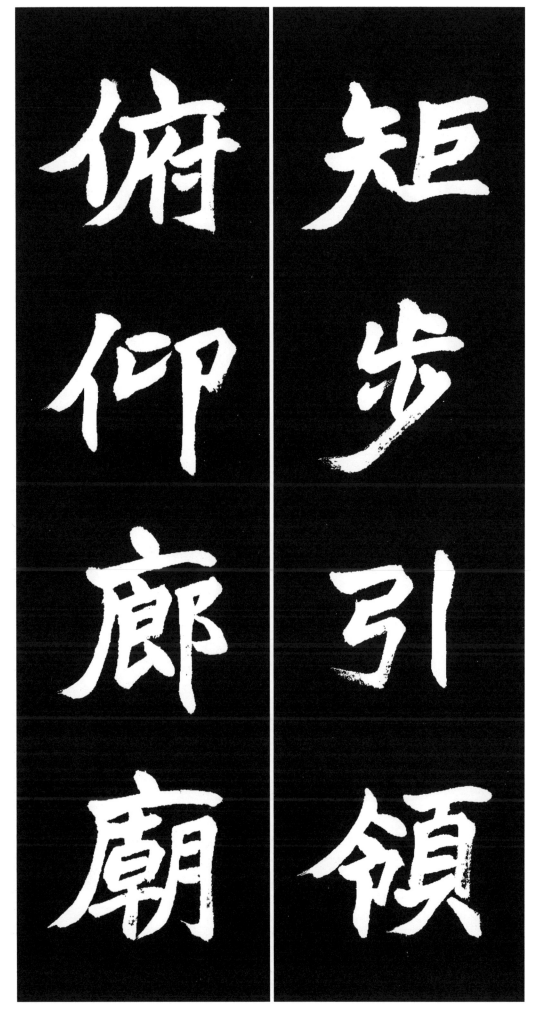

矩步引領 頻(俯)仰廊廟 ― 구보인령 부앙랑묘 ― 걸음걸이를 바르게 하여 옷차림을 단정히 하고, 낭묘(廊廟)에 오르고 내린다.

矩 법구、步 걸음보、引 이끌인、領 거느릴령、頻(俯) 구부릴부、仰 우러러볼앙、廊 행랑랑、廟 사당묘

구보인령 Walk regularly and pull the collar rightly,
正しく歩き首のばし待つ

부앙낭묘 respect Nang-myo government modestly.
廊廟に登り下りる

東帶矜莊

徘徊瞻眺

束帶矜莊 裵(徘)徊瞻眺 一 속대긍장 배회첨조 一 띠를 묶는 등 경건하게 하고, 배회하며 우러러본다.

束 묶을 속, 帶 띠 대, 矜 자랑 긍, 莊 씩씩할 장, 裵(徘) 배회할 배, 徊 배회할 회, 瞻 볼 첨, 眺 바라볼 조

속대긍장 Tie a belt proudly and strictly, 帯を結ぶなど敬虔にし

배회첨조 wandering, look around and see. 徘徊しながら仰ぐ

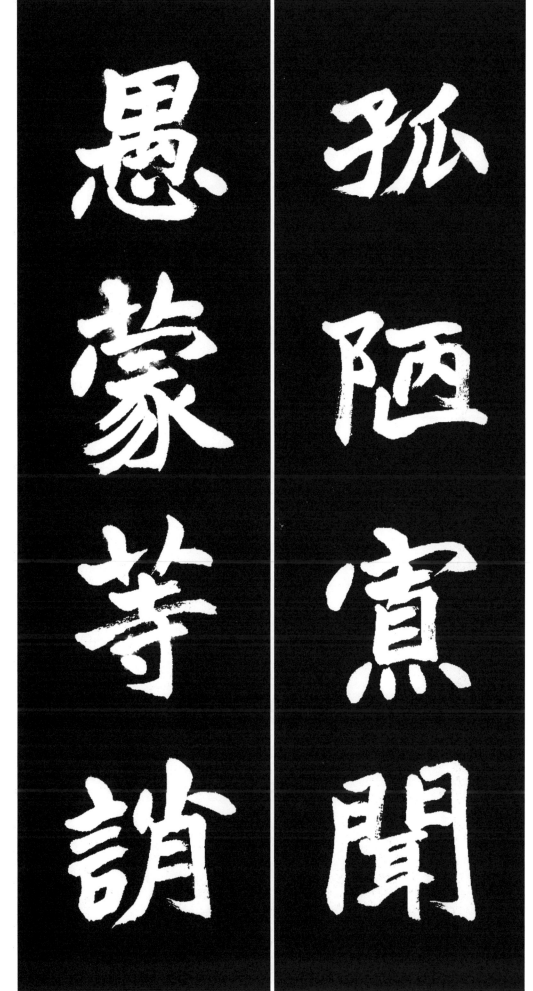

孤陋寡聞 愚蒙等誚 ―고루과문 우몽등초 ― 고루하고 배움이 적으면 어리석고 몽매한 자들과 같아서 남의 책망을 듣게 마련이다.

孤 외로울 고、陋 더러울 루、寡 적을 과、聞 들을 문、愚 어리석을 우、蒙 어릴 몽、等 무리 등、誚 꾸짖을 초

고루과문 To hear a little is disgraceful and lonely,
孤陋して学びが少なければ、

우몽등초 scold like the stupid and ignorant.
愚者のように人の責めを受けるものだ

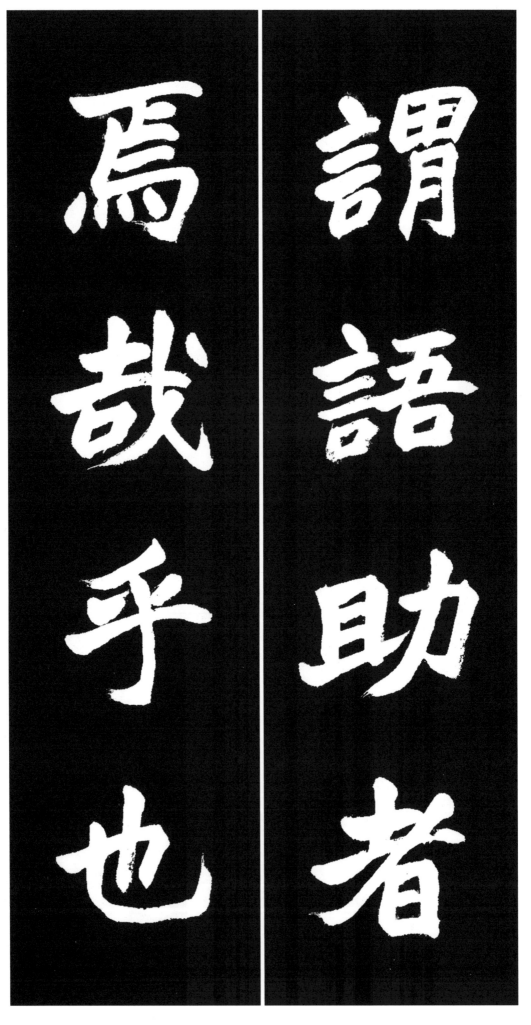

위어조자 Things helping and saying words are
助辭というのは語勢助ける

언재호야 Eon, Jae, Ho, and Ya
焉哉乎也がある

謂語助者 焉哉乎也] 위어조자 언재호야ㅣ 어조사라 이르는 것에는 언(焉)·재(哉)·호(乎)·야(也)가 있다.

謂 이를 위、語 말씀 어、助 도울 조、者 놈 자、焉 어조사 언、哉 어조사 재、乎 어조사 호、也 이끼 야

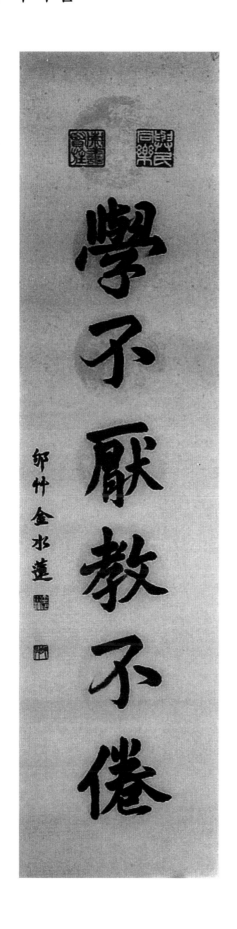

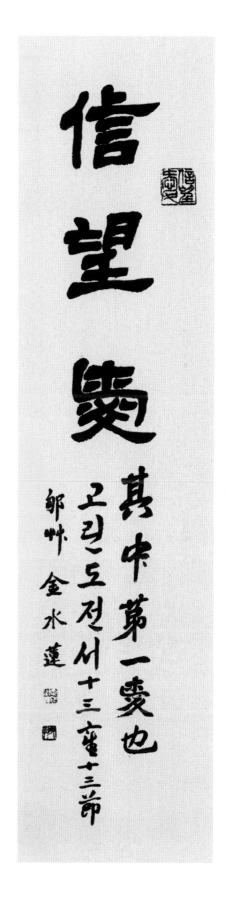

■ 작가작품

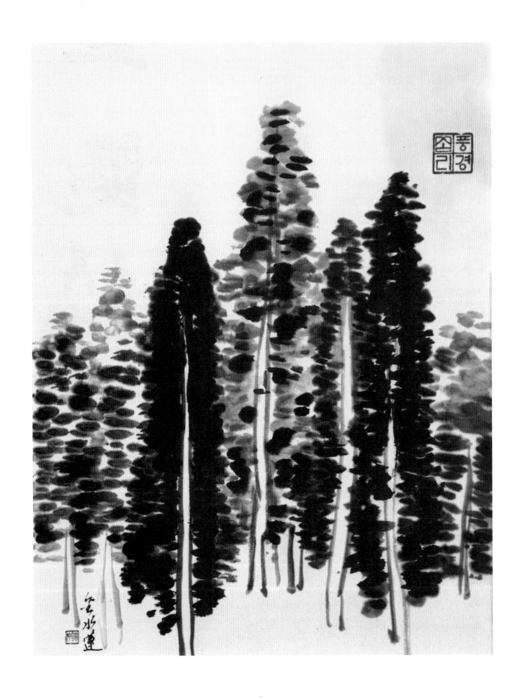

■ 작가약력

순초 김수련 郇艸 金水蓮

(순초 : 나라 순, 풀 초 / 하나님 나라(시온)의 풀, 나무)

- 심당 김제인 선생님, 일인 김연 선생님, 남천 송수남 선생님께 사사
- 한중일 서예문화교류협회(일본, 중국) 전시회 다수 참석
- 한국서가협회 초대작가
- 한국서가협회 전각분과 위원장
- 한국서가협회 제30회 전각부문 심사위원
- 한중일 서예문화교류협회 서울 지부장
- 한국전각협회 회원
- 순초서예원연구실 원장
- 심우회 총무
- 대한민국서예문인화원로총연합회 회원
- 세계서예전북비엔날레 천인 전각전 출품, 기증

서울시 마포구 백범로 37길 12, 신공덕동 삼성래미안 1차 APT 107동 1402호
충남 논산시 평야로 457번길 25
Mobile : 010-9179-5719

福 복 / 36	髮 발 / 26	目 목 / 106	莫 막 / 29	得 득 / 29	談 담 / 30
伏 복 / 22	發 발 / 20	牧 목 / 82	邈 막 / 88	等 등 / 131	淡 담 / 16
服 복 / 18	傍 방 / 63	睦 목 / 49	漠 막 / 83	騰 등 / 12	答 답 / 118
本 본 / 89	紡 방 / 111	蒙 몽 / 131	滿 만 / 57	登 등 / 46	唐 당 / 19
奉 봉 / 50	方 방 / 25	妙 묘 / 124	晩 만 / 103	贏(騾) 라 / 120	當 당 / 39
封 봉 / 70	房 방 / 111	廟 묘 / 129	萬 만 / 25	洛 락 / 60	棠 당 / 47
鳳 봉 / 24	背 배 / 60	杳 묘 / 88	亡 망 / 121	落 락 / 104	堂 당 / 35
頻(俯) 부 / 129	陪 배 / 71	畝 묘 / 90	罔 망 / 30	朗 랑 / 126	岱 대 / 85
浮 부 / 60	裵(徘) 배 / 130	茂 무 / 73	邙 망 / 60	廊 랑 / 129	對 대 / 63
府 부 / 69	栖 배 / 114	無 무 / 45	忘 망 / 29	凉 량 / 119	帶 대 / 130
富 부 / 72	拜 배 / 117	武 무 / 77	莽 망 / 102	量 량 / 31	大 대 / 26
扶 부 / 76	魄 백 / 127	務 무 / 89	每 매 / 126	黎 려 / 22	德 덕 / 34
傅 부 / 50	伯 백 / 51	墨 묵 / 32	寐 매 / 113	麗 려 / 13	圖 도 / 62
婦 부 / 49	百 백 / 84	默 묵 / 99	孟 맹 / 92	驢 려 / 120	道 도 / 21
父 부 / 38	白 백 / 24	文 문 / 18	盟 맹 / 80	慮 려 / 100	涂(途) 도 / 80
阜 부 / 75	煩 번 / 81	聞 문 / 131	面 면 / 60	輦 련 / 71	都 도 / 59
夫 부 / 49	伐 벌 / 20	門 문 / 86	緜(綿) 면 / 88	路 로 / 69	盜 도 / 121
分 분 / 53	法 법 / 81	問 문 / 21	眠 면 / 113	露 로 / 12	陶 도 / 19
墳 분 / 67	壁 벽 / 37	勿 물 / 78	勉 면 / 95	祿 록 / 72	篤 독 / 44
紛 분 / 124	壁 벽 / 68	物 물 / 57	滅 멸 / 80	論 론 / 100	犢 독 / 120
弗 불 / 54	弁 변 / 65	靡 미 / 30	命 명 / 39	賴 뢰 / 25	讀 독 / 106
不 불 / 42	辨 변 / 94	美 미 / 44	明 명 / 66	遼 료 / 122	獨 독 / 105
比 비 / 51	別 별 / 48	麋 미 / 58	銘 명 / 73	流 류 / 42	敦 돈 / 92
飛 비 / 61	兵 병 / 70	微 미 / 75	冥 명 / 88	倫 륜 / 123	頓 돈 / 115
卑 비 / 48	丙 병 / 63	民 민 / 20	鳴 명 / 24	勒 륵 / 73	冬 동 / 10
碑 비 / 73	幷 병 / 84	密 밀 / 78	名 명 / 34	理 리 / 94	洞 동 / 87
枇 비 / 103	並 병 / 124	薄 박 / 40	貌 모 / 94	履 리 / 40	東 동 / 59
肥 비 / 72	秉 병 / 92	礬 반 / 74	慕 모 / 28	鱗 린 / 16	桐 동 / 103
悲 비 / 32	步 보 / 129	飯 반 / 108	母 모 / 50	林 림 / 97	動 동 / 56
匪 비 / 55	寶 보 / 37	叛 반 / 121	毛 모 / 125	磨 마 / 53	同 동 / 52
非 비 / 37	覆 복 / 31	盤 반 / 61	木 목 / 25	摩 마 / 105	杜 두 / 68

139 六朝千字文

楷書千字文

六朝千字文

초판발행 2022년 8월 20일

저 자 순초 김수련 (郇艸 金水蓮)

펴낸곳 ㈜이화문화출판사
대 표 이홍연 · 이선화
주 소 서울시 종로구 인사동길12 대일빌딩 310호
T E L 02-738-9880(대표전화)
02-732-7091~3(구입문의)
FAX 02-738-9887

ISBN 979-11-5547-529-4 03640

값 15,000원